콘텐츠 ——

—— 시장에

나가다 ——

콘텐츠 시장에 나가다

전현택 지음

콘텐츠는 유통과 마케팅이 중요하다

콘텐츠를 제작하는 사람들은 좋은 작품을 만들려고 노력한다. 창의적인 기획을 하고, 최선을 다해 스토리텔링을 만들고 영상이나 음악의 기술적 완성도를 높이려고 한다. 어렵고 힘들지만 좋은 콘텐츠를 제작하기만 하면 성공할 수 있다고 믿는다. 창작자로서는 당연히 세상이 좋은 콘텐츠를 알게 될 것이고 인정받을 수 있다고 기대한다. 그러나 좋은 콘텐츠라고 모두 성공하고 인정받는 것은 아니다. 오히려 사람들이 알지 못하는 사이에 좋은 콘텐츠들이 전 세계 각지에서 소리 없이 만들어지고 또한 사라진다.

콘텐츠는 유통되어야 한다. 영화는 상영되어야 하고, 음원은 들을 수 있어야 대중의 관심과 사랑을 받을 수 있고 수익을 창출할 수 있다. 또한, 아무리 좋은 영화와 음악이라고 해도 콘텐츠가 제작된 시기에 유통되어 대중과 만날 수 없다면 콘텐츠의 영향력은 작아질 수밖에 없다. 1980년대 우리나라 대중음악계의 중심이었던 조용필의 음악이 2020년대 처음 유통되어 대중과 만나게 된다면, 당시 사랑받았던 같은 음악이라고 해도 1980년대만큼 사람들에게 영향을 미칠 수 없다. 콘텐츠는 시대의 산물이

기 때문이다. 시간을 초월하여 사랑을 받는 소수의 명작이 있지만, 대부분의 대중문화 콘텐츠는 제작되는 당시의 감성과 취향을 기초로 제작되기에 시간이 지나면 공감을 얻기 어렵다. 따라서 콘텐츠가 제작되는 시점에 적절한 유통 경로를 확보할 필요가 있다. 2010년대 유튜브라는 유통 플랫폼이 없었다면 방탄소년단이 세계적인 음악가로 성장할 수 없었을 것이다.

비록 콘텐츠가 유통되어서 일반 대중이 접근할 수 있는 환경이 제공되어도, 동시에 제작되는 많은 콘텐츠 속에서 자신의 존재를 효과적으로 알리지 않는다면 해당 콘텐츠의 생명력은 짧아질 수밖에 없다. 새로운 콘텐츠가 대중의 관심을 받고 시장에 진입하는 것은 마케팅의 역할이다. 영화가 개봉하기 한두 달 전에 TV 예능 프로그램에 새로운 작품에 참여한 배우들이 갑자기 모습을 보이는 것도 일반적인 마케팅 과정이다. 이처럼 콘텐츠 자체의 완성도와 함께 유통전략과 마케팅 방법이 콘텐츠의 성공여부를 결정한다.

콘텐츠 유통환경이 급변하고 마케팅 전략이 다양화되면서 콘텐츠 유통 전문가와 마케팅 담당자의 역할이 점점 더 중요하게 되었다. 현재 수요에 비해 콘텐츠 유통전문가와 마케팅 담당자가 부족하다. 이 책은 콘텐츠 유통과 마케팅에 관심이 있는 사람들과 콘텐츠 창작자들에게 음악, 영화, 게임 등 주요 장르의 기초적인 유통과 마케팅 현황을 설명하고, 콘텐츠 유통과 마케팅의 중요성을 알려주고자 기획되었다.

이 책은 성공회대학교에서 2009년부터 진행한 '콘텐츠 유통과 마케팅'

강의 내용을 토대로 한다. 강의를 진행하면서 콘텐츠 분야 다른 교수님들과 전문가들의 좋은 강의나 발표를 참조해서 내용과 형식을 빌려 온 것이 부분적으로 포함되어 있다. 따라서 이야기 전개의 순서와 예시의 중복이 있을 수 있으나, 모든 내용을 재해석하고 다른 관점을 표현하려고 노력하였다. 강의와 책 내용에 도움을 준 많은 분들께 감사한 마음을 전한다.

CONTENT

CONTENT

1장

콘텐츠는
일반 상품과 다르다

CONTENTS

1.
콘텐츠와 일반상품은 무엇이 다른가?

콘텐츠와 일반상품은 어떤 점이 다를까? 콘텐츠의 사례로 영화를, 일반상품의 사례로 햄버거를 대상으로 콘텐츠와 일반상품의 공통점과 차이점을 비교해보려고 한다.

우선, 콘텐츠와 일반상품의 공통점은 무엇일까? 사람들은 햄버거를 먹을 때 어떤 이유로 브랜드와 햄버거의 종류를 선택할까? 버거킹, 맥도날드, 롯데리아 중에서 어디에 갈 것인지, 어떤 메뉴를 선택할지를 어떤 방식으로 선택할까? 이 모든 것을 스스로의 생각과 취향대로 선택한다고 생각하기 쉽지만 실제로는 주변에서 가장 쉽게 찾을 수 있는 매장에 들어가고, 그곳에서 가장 먼저 보이는 메뉴나 인기 있는 메뉴를 선택할 가능성이 높다. 영화도 마찬가지다. 『극한직업』이라는 영화를 좋아해서 선택할 수도 있지만, 영화관에서 볼 수 있는 영화가 『극한직업』밖에 없을 수도 있다. 다른 영화들이 매진되었거나 시간이 맞지 않으면 어쩔 수 없이 『극한직업』을 봐야 한다.

그렇다면, 콘텐츠와 일반상품의 차이점을 알아보려고 한다. 대부분의 일반상품은 실물이 있기 때문에 공간을 차지하게 된다. 공간을 차지한다는 것은 공간의 제한이 있다는 것을 의미한다. 하지만 음악, 영화, 드라마, 방송, 게임, 웹툰 등 통신망을 통해 전달되는 콘텐츠는 실물이 없다. 콘텐츠를 구입한다고 해도 그것을 손으로 만질 수 있는 것이 아니라 볼 수 있는 권리를 갖는 것뿐이다. 콘텐츠를 볼 수 있는 기기만 있다면 공간에 구애받지 않고 언제 어디서나 콘텐츠를 소비할 수 있다.

사람들이 콘텐츠와 일반상품을 소비하는 방식도 다르다. 대부분의 사람들은 비슷한 종류의 물건을 짧은 시간 동안 연속적으로 소비하지 않는다. 햄버거를 많이 먹는 사람이 아니라면, 맥도날드에서 햄버거를 먹고 바로 버거킹에 가서 또 햄버거를 먹는 사람은 극히 드물 것이다. 콘텐츠는 다르다. 사람들은 앉은 자리에서 서너 편의 영화나 드라마를 보기도 한다. 이처럼 콘텐츠는 짧은 시간 동안 연속적으로 소비할 수 있다. 이처럼 콘텐츠와 일반상품은 다른 성격을 가진 부분이 있어 그것을 유통하고 마케팅하는 방식도 달리해야 한다.

매장에 직접 가서 옷을 구입하는 것을 좋아하지 않는 사람들은 온라인 쇼핑몰을 많이 이용한다. 사실 전통적인 옷 구매 방법은 매장에 가서 옷을 직접 입어보고 구입하는 방식이다. 예전에는 오프라인 매장이 중심이었고, 온라인 매장은 오프라인 매장이 추후에 확장해서 여는 경우가 대부분이었다.

이제는 온라인에서 인기를 얻은 상품이나 서비스가 오프라인 매장을 만

드는 형태로 바뀌고 있다. 홍대에 있는 무신사 오프라인몰은 무신사 온라인 쇼핑몰을 오프라인으로 확장한 사례이다. 오프라인 의류를 유통하는 과정에서는 어떤 일이 발생할까? 일단 본사에서 자재를 구매해서 공장으로 보내면 공장에서 상품을 만들어 매장으로 전달해준다. 그리고 최종적으로 매장에서 고객을 만나 매매가 일어난다. 이처럼 물건이 최초의 원자재부터 시작해서 고객에게 전달되는 과정을 '유통'이라고 한다. 각각의 단계에서 상품을 판매하다 보면, 소비자로서 상품을 구매할 때는 몰랐던 이면의 모습들을 볼 수 있다.

유통과정에서 중요한 부분을 차지하는 것은 광고, 즉 마케팅이다. 베네통 의류 브랜드의 광고를 보면 베네통은 독특함과 차별성이 있는 세계적으로 유명한 의류 브랜드라는 것을 알 수 있다. 광고는 유통과정에서 소비자에게 더 많은 상품을 판매하기 위해 실시하는 것이다. 소비자일 때는 아무 생각 없이 쇼핑몰에서 옷을 하나 구입하면 끝이다. 그러나 그것을 판매하려고 하면 이야기가 완전히 달라진다. 제조 단계 또는 물류 단계에서 일어나고 있는 많은 일들에 대해 알아야 한다.

지금까지 일반 상품의 유통과정에 대해 알아보았다. 그렇다면 콘텐츠가 사람들에게 오기까지는 어떤 과정을 겪을까? 오늘 아침에 넷플릭스를 통해 본 드라마와 지난 주말에 CGV에서 본 영화가 어떤 경로를 통해 유통되었을까? 누가, 어떻게 그 영화를 볼 수 있게 해준 것일까? 우연히 TV 프로그램에서 이번 주에 개봉하는 영화의 무비클립을 보고 그 영화를 보려고 마음먹었을 수도 있다. 인터넷 검색을 하다가 우연히 그 영화의 홍보 사이트를 보고 흥미를 느껴서 영화를 보러 갈 수 있다. 이 TV 프로그램이나 영

화 홍보 사이트는 모두 누군가가 의도를 가지고 만든 것이다. 그 의도란 더 많은 관객이 영화를 보게 만들기 위함이다. 그러한 영상이나 웹사이트, 홍보물, 지면광고들은 고도로 조직화된 홍보마케팅 프로세스의 일환이라고 보아야 한다. 이러한 홍보 마케팅은 관객에게 드러나지 않는 여러 가지 프로세스를 통해 기획·제작·배포된다.

왜 콘텐츠의 유통과 마케팅에 대해 공부해야 할까? 현재 콘텐츠산업에서는 콘텐츠 자체보다 콘텐츠의 유통과 마케팅이 점점 중요해지고 있다. 이것을 컴캐스트의 사례를 통해 알아보려고 한다. 그 다음 음악, 영화, 방송, 게임 콘텐츠의 장르별 유통과 마케팅이 어떤 방식으로 진행되고 있는지를 알아볼 것이다. 마지막으로 개인이 직접 콘텐츠를 만들고 유통할 수 있는 가장 좋은 장르인 웹툰에 대해 알아보려고 한다.

콘텐츠의 유통과 마케팅 방식이 계속 변하고 있다. 과거에는 음악을 들으려면 오프라인 매장에서 CD나 LP를 구입해야 했다. 하지만 요즘에는 많은 사람들이 음원 사이트를 통해 음원을 구입하거나 스트리밍하는 방식으로 음악을 듣는다. 영화나 드라마를 볼 때도 옛날에는 TV 방영시간에 맞춰 본방사수를 하거나 극장에 가야만 했다. 하지만 요즘에는 TV나 극장뿐만 아니라 넷플릭스 같은 콘텐츠 스트리밍 사이트에 일정 구독료를 내고 언제든지 콘텐츠를 볼 수 있다. 콘텐츠 스트리밍 사이트들이 직접 자체 콘텐츠를 제작하여 그 콘텐츠를 독점적으로 유통하기도 한다.

2.
콘텐츠 가치사슬의 특성

가치사슬은 '기업 활동에서 부가가치가 생성되는 과정'이라고 할 수 있다. 영화를 가치사슬의 관점에서 생각하면, 영화가 기획되고 각본이 완성되는 초기 단계부터 영화가 제작되고 유통되어 극장에서 관객에게 제공되는 전체 과정을 부가가치 생성의 관점에서 분석하는 것이다.

콘텐츠의 가치사슬은 콘텐츠의 저작권자(Rights Holder)에서부터 시작한다(수입물류). 그 다음 단계는 콘텐츠 제작(Content Producer)의 단계다. 이 단계에서는 음악의 경우 저작권자로부터 음원의 작사, 작곡 권한을 허락받고, 가수 등의 실연자들이 그 노래를 녹음한다(제조). 이런 과정을 통해서 음원이 만들어지면 그 다음으로 음악을 유통해야 한다. 블랙핑크와 같은 유명 가수의 경우는 사전 마케팅 없이 유튜브에 뮤직비디오를 공개하는 것만으로도 성공할 수 있다. 그러나 이름 없는 인디밴드에서 음원을 만든 경우는 다르다. 레코딩을 완료하더라도 그 음원을 유통시키기는 것은 쉽지 않다.

이러한 경우에는 저작권을 거래하는 사람(Right Dealer)이 필요하다. 그 인디밴드가 멜론과 같은 음악플랫폼을 직접 찾아다니고 계약을 한 뒤 음원 파일을 보내주고 판매와 마케팅을 하고 판매수수료를 정산 받은 다음 세금처리를 하는 것은 너무 번거롭고 어려운 일이다. 이런 경우에는 음악 콘텐츠를 유통시켜주는 저작권을 거래하는 사람에게 이것을 넘겨준다. 그들은 여러 가수들의 음원을 다양한 형태로 패키징(Packaging)해서 판매 또는 유통시켜준다(수출물류).

패키징이 완료되면 접근 제공자(Access Provider)를 만나게 된다. 접근 제공자는 음원을 유통시키거나 홍보하는 주체들이다. 온라인 스트리밍 서비스의 경우 멜론과 같은 음악 사이트들, 즉 플랫폼들이다. CD로 유통하는 경우는 오프라인 레코드 판매점으로 가거나, CD를 판매하는 온라인 쇼핑몰 등에 공급되어야 한다(마케팅, 판매). 이러한 과정을 거쳐 CD가 사용자(User)에게 도달한다. 음원의 경우 소비자의 핸드폰(Consumer Device)에서 스트리밍 또는 다운로드된다(판매). 콘텐츠를 만들고 그것을 패키징해서 확산시키는 것까지가 콘텐츠 기업의 가치사슬이라고 할 수 있다.

정리하면, 콘텐츠는 저작권자에서 시작하고, 그 저작권자의 저작권을 활용하여 콘텐츠를 만드는 제작자가 있다(콘텐츠 제작단계). 그렇게 만들어진 콘텐츠를 소비자가 사용할 수 있게끔 다양한 형태로 만들어야 한다(패키징 단계). 마지막으로 그 제품을 소비자들에게 배포해주면 소비자들이 콘텐츠를 누릴 수 있게 된다(확산단계).

콘텐츠의 가치사슬의 대표적인 사례로 만화산업을 보려고 한다. 만화

산업에는 종이책으로 출판되는 만화책도 있고, 인터넷에 연재되는 웹툰 등이 있지만 지금은 만화책을 대상으로 한정하여 설명해 보려고 한다. 만화를 만들 때는 그림을 그리는 사람과 스토리를 짜는 사람이 따로 있는 경우도 있지만, 여기에서는 만화를 그리는 사람이 스토리까지 짠다고 가정한다.

콘텐츠의 가치사슬은 저작권자에서 시작되므로 여기에서는 만화가가 저작권자이다. 만화가는 그림을 그리고 스토리까지 짜기 때문에 동시에 제작자이기도 하다. 여기까지가 콘텐츠 콘텐츠 제작단계이다. 만화가가 만화를 만들고 나면, 그 만화를 인쇄해서 책으로 제본해야 한다. 여기까지가 패키징 단계이다. 출판사가 책을 만들면, 이 책들을 책을 판매하거나 대여하는 곳으로 보내주는 대행사들이 있다. 이 대행사들이 총판이나 매장으로 만화책을 보내주고, 서점은 매대나 창고에 책을 쌓아놓고 고객의 주문을 받는다. 대여점이나 만화방의 경우는 소비자들이 직접 점포에 가서 만화책을 보게 된다. 이것이 콘텐츠의 확산 단계이다.

콘텐츠의 유통은 항상 온라인과 오프라인을 모두 보아야 한다. 대부분의 상품들이 온라인과 오프라인 양쪽에서 판매되고 있기 때문이다. 한 가지 더 신경 써야 할 점은 콘텐츠의 유통이 항상 온라인과 오프라인 양쪽에서 이루어진다는 점이다. 대부분의 콘텐츠는 온라인과 오프라인 모두에서 판매되고 있기 때문이다. 출판만화의 경우도 디지털 이미지로 저장되어 포털사이트나 만화 전문사이트를 통해 소비자들에게 제공된다. 이와 같은 전체 과정이 만화의 가치사슬 구조라고 할 수 있다.

좀 더 세부적이고 복잡한 만화의 가치사슬을 설명하면 다음과 같다. 만화의 가치사슬은 창작, 제작, 유통, 소비 과정으로 세분화될 수 있다. 우선, 창작 과정은 3가지로 나뉜다. 바로 개인 창작, 공동 창작, 라이선스 방식이다. 만화를 만들 때 개인이 창작을 하는 경우도 있고 공동으로 창작하는 경우도 있다. 그림을 그리는 사람과 스토리를 쓰는 사람이 각각 1명씩 따로 있다면 이것을 개인 창작으로 보고, 똑같은 그림을 그리는 10명이 있다면 이것은 공동 작업(프로덕션 시스템)으로 본다. 한편, 1950년대에 미국에서 만들어진 『배트맨』 만화를 수입해서 한글로 서비스하겠다는 사람이 있다면, 그것은 라이선스 방식(해외)이다.

제작 방식도 여러 가지로 나뉜다. 제작이란, 창작물을 제품화하는 과정을 뜻한다. 만들어진 창작물을 온라인에 직접 올리는 방식으로 제작하기도 하고, 출판사나 신문, 모바일을 통해 제작되기도 한다. 잡지에 연재가 되거나 서점이나 대여점에 공급되기도 하고, 신문에 실리기도 하고, 무가지가 되기도 한다. 포털사이트, 전문 웹사이트, 개인 미디어, 커뮤니티, 콘텐츠 마켓, 앱스토어, 전자책 마켓에 올라오기도 한다. 이런 방식으로 제작되고 유통 된 만화는 온라인 소비, 오프라인 소비, 모바일 소비 등의 방식으로 소비된다.

3.
콘텐츠 가치사슬의 시대별 중요성 변화

　콘텐츠가 창작되어 유통되기 위해서는 콘텐츠를 제작하고, 패키징하고, 확산되는 과정이 있어야 한다. 이 단계는 콘텐츠가 플랫폼에 올라가고 네트워크를 통해 터미널, 즉 디바이스까지 도달하는 과정이기도 하다. 이 콘텐츠, 플랫폼, 네트워크, 터미널 4가지 요소는 시대에 따라 그 중요함의 정도가 달라진다. 우선 지금으로부터 약 20년 전인 2000년대에는 무엇이 가장 중요했는지 알아보고, 현재와 비슷한 2017년의 상황을 확인한 후 2025년에는 지금과는 어떻게 달라질지 예측해 볼 것이다.

　우선 2000년대의 상황을 먼저 보려고 한다. 2000년대에는 네트워크가 가장 중요했고 그 다음 순으로 터미널, 플랫폼, 콘텐츠가 중요했다. 당시에는 와이파이 등의 인터넷 통신망이 지금처럼 확산되어 있던 시절이 아니었다. 아무리 콘텐츠가 플랫폼에 올라와 있고 콘텐츠를 볼 수 있는 터미널이 있다고 하더라도, 네트워크가 없으면 아예 서비스 자체가 불가능했다. 네트워크 속도 역시 지금보다 훨씬 느렸기 때문에 콘텐츠 파일의

크기가 크면 네트워크가 그것을 감당하지 못했다.

　그 다음으로 중요한 것은 터미널, 즉 디바이스였다. 요즘에는 스마트폰이 많이 보급되면서 사람들이 별 무리 없이 콘텐츠를 볼 수 있는 정도의 성능을 갖춘 기기들을 갖게 되었다. 하지만 2000년대까지만 해도 그렇지 않았다. 네트워크가 갖춰진 상태에서 질 좋은 콘텐츠를 확보했다고 하더라도 그것을 출력하는 기기가 좋지 않으면 아무 소용이 없었다. 음악을 듣는다고 하더라도, 핸드폰의 스피커, 컴퓨터용 스피커의 음질의 차이가 컸다. 컴퓨터용 스피커라고 하더라도 가격과 성능에 따라 음질이 천차만별이었다. 또한, 2000년대에는 지금처럼 어디에서나 인터넷에 접속 할수 있는 환경이 아니었다. 지금처럼 콘텐츠를 스트리밍하는 방식보다는, 인터넷이 되지 않는 곳에서도 볼 수 있게끔 콘텐츠를 다운받아 터미널에 저장하는 방식을 많이 이용했다. 터미널이 얼마나 데이터를 많이 저장할수 있는지에 따라 볼 수 있는 콘텐츠의 수와 품질이 결정되었다. 이처럼 2000년대에는 누가 더 좋은 터미널을 갖고 있느냐가 중요했다.

　그에 비해 플랫폼과 콘텐츠는 비교적 중요도가 떨어졌다. 2000년대까지만 해도 저작권에 대한 인식이 낮았기 때문에 상당수의 콘텐츠들은 불법복제를 통해 유통되었다. 특히 음악은 주로 소리바다를 통해 불법으로 복제되었기 때문에 거의 무료로 음악을 들을 수 있었다. 플랫폼이 있어야 콘텐츠가 유통될 수 있기 때문에 플랫폼이 콘텐츠보다 좀 더 중요한 위치에 있었다고 볼 수 있다.

　그렇다면, 현재는 순위가 어떻게 변했을까? 현재는 플랫폼의 중요도가

가장 높고, 그 다음으로 콘텐츠, 터미널, 네트워크 순이다. 현재 사람들이 콘텐츠를 보기 위해서는 어떤 플랫폼을 이용할지만 고민하면 된다. 플랫폼마다 올라와 있는 콘텐츠가 약간씩 다르기도 하고, 넷플릭스 같은 플랫폼에서는 아예 오리지널 콘텐츠를 자체 제작하여 독점적으로 공급하는 경우도 있다. 그에 비해 터미널이나 네트워크는 크게 고민할 필요가 없다. 터미널의 경우, 과거와는 달리 값비싼 터미널과 중저가 터미널의 성능이 드라마틱하게 차이가 있는 편은 아니다. 네트워크는 고민할 필요도 없다. 이제는 콘텐츠를 볼 때 네트워크가 장애가 되는 경우는 거의 없다. 우리나라의 경우, 요즘에는 심지어 버스나 지하철 안에도 공공 와이파이가 설치되어 있고, 네트워크 속도도 빠르다.

미래에는 콘텐츠의 중요도가 가장 높고 그 다음으로 플랫폼, 터미널, 네트워크 순이 될 것이다. 미래에는 플랫폼이 거의 무의미해질 것이다. 음원 플랫폼의 경우, 멜론이나 벅스나 애플뮤직이나 스포티파이나 인터페이스의 디자인만 다르고, 서비스하는 음악들은 거의 비슷해질 가능성이 높다. 그렇다면 미래에 가장 중요해지는 것은 콘텐츠일 것이다.

이러한 변화는 IT기술의 발달이 콘텐츠에 영향을 준 것이라고 볼 수 있다. 과거에는 콘텐츠 가치사슬에서 기술의 비중이 비교적 적었다. 거의 모든 음악은 오프라인 매장에서 LP나 CD로 유통되었고, 방송영상콘텐츠는 TV를 통해 유통되었으며 영화는 극장에서 상영되었다. 그 외에는 콘텐츠를 볼 수 있는 별다른 플랫폼이 없었다. 그런데 IT기술이 발달하면서 온라인 무선망을 통해서도 콘텐츠가 유통되기 시작했다. 대부분의 사람들은 개인 디바이스나 스마트폰을 갖게 되었고, 그것을 통해 콘텐츠를 보

기 시작했다. 지금은 대부분의 터미널이나 콘텐츠, 플랫폼들이 모두 온라인 네트워크를 통해 연결된 시대가 되었다. 콘텐츠의 유통이나 마케팅을 이해하기 위해서는 IT를 기반으로 하는 콘텐츠 기술을 이해하는 것이 중요해졌다.

이처럼 IT기술이나 CT기술(문화기술)이 콘텐츠의 유통과 제작에 큰 영향을 미치고 있다. 콘텐츠를 만들 때도 기술이 중요해졌고, 그러한 콘텐츠를 상품으로 공급할 때도 기술이 중요해졌다. 예를 들어 텐센트에서 게임을 퍼블리싱하는 경우와 넷마블에서 게임을 서비스하는 경우, 서버를 관리하거나 게임을 운영하는 기술력에 따라서 고객의 경험과 만족도가 달라질 수 있다. 이러한 이유로 게임, 즉 콘텐츠를 패키징하고 디퓨징하는 IT, CT기술들이 중요해졌다.

인터넷에 연결하지 않아도 되는 게임을 하는 사람들은 네트워크 기술이 필요 없다. 스마트폰과 같은 개인 디바이스를 가지고 스탠드-얼론(Stand-Alone) 게임을 하는 사람들은 네트워크 기술과 무관하다. 그러나 그것은 예외적인 경우다. 대부분의 디바이스나 콘텐츠, 서비스, 플랫폼들이 온라인으로 연결되어 있다. 따라서 네트워크 기술의 발전은 콘텐츠 유통에 있어서 중요한 일이 된다. 결과적으로 콘텐츠의 유통이나 마케팅을 이해하기 위해서는 IT를 기반으로 하는 콘텐츠 기술을 이해하는 것이 중요해졌다.

우선, 콘텐츠 제작단계에서는 저작기술의 자동화가 이루어지고, 공동저작(co-work)이 활성화될 것이다. 그리고 콘텐츠를 상품화하는 과정에서

가상현실을 통한 입체감이 강조될 것이다. 콘텐츠를 플랫폼에 탑재할 때 항상 문제가 되었던 부분이 전송네트워크의 속도나 방식이었다. 이 때문에 현재 용량이 큰 VR, MR콘텐츠들이 상용화되지 못하고 있는 것이다. 앞으로는 네트워크 기술의 발달에 따라 콘텐츠를 전송하는 네트워크의 고도화가 이루어질 것이다. 그리고 다양한 형태의 패키징 기술이 발달할 것이다. 뿐만 아니라 고객이 콘텐츠를 소비할 때는 인터페이스에 감성디자인기술이 적용될 것이고, 데이터베이스 기반 마케팅 및 고객관리가 강화될 것이다. 지금까지 살펴본 바와 같이 콘텐츠 가치사슬과 기술은 지금보다 더욱 발달해 나갈 것이다. 그렇게 되면 지금까지와는 다른 새로운 콘텐츠 유통 방식이 등장할 것이다.

4.
콘텐츠 가치사슬을 더 넓게 바라보자
가치흐름

가치사슬은 하나의 콘텐츠가 개발·유통되는 프로세스에 대한 것이다. 콘텐츠 하나를 만들고 유통하는 과정은 인터넷을 비롯한 타 분야의 기술이나 산업구조와도 관련이 있다. 넷플릭스에서 인기를 끈 우리나라 드라마『킹덤』은 넷플릭스 전용으로 제작되었다. 당연히『킹덤』은 넷플릭스에 최적화된 포맷, 코덱, 화질, 전송률을 가지고 있다. 이를 위해서는 코덱을 제작하는 소프트웨어 회사, 패킷을 전송하는 통신회사, 네트워크 회사, 모바일 또는 PC 디바이스 회사 등이 직간접적으로 참여하게 된다. 드라마를 제작하기 위한 장비나 소프트웨어 제조사까지 포함하면 훨씬 더 많아진다.

콘텐츠의 가치사슬에는 콘텐츠를 만들고 유통하는 회사들만 포함되어 있는 것이 아니라 PC제작업체, 인터넷TV 제작업체, 스마트폰 제작업체 등도 연계되어 있다. 산업적인 측면에서 콘텐츠산업이 스마트폰 산업 등

의 타 산업과 연결되기 시작했다
고 볼 수 있다. 따라서 가치사슬
에 대한 이해를 통해 콘텐츠의 유
통만 이해하는 것이 아니라 하드
웨어 생산업체의 특성과 그 회사
들과의 관련성까지 이해할 수 있
다. 이처럼 여러 분야의 가치사슬
들이 연결되어 만들어지는 시스
템을 '가치시스템'이라고 한다. 개
별기업 차원의 가치사슬이 미시
적 관점이라면, 가치사슬들이 연
결되어 만들어지는 가치시스템은
거시적 관점이라고 볼 수 있다.

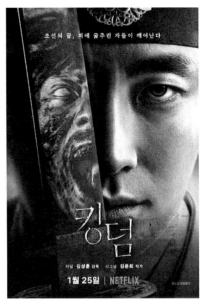

『킹덤』, 2019, 에이스토리.

한 개인이 소규모로 자신의 집에서 김밥을 만들고 가게에 유통시켜서
판매하는 과정을 가치사슬의 흐름으로 보려고 한다. 이때 김밥의 재료를
더 싸게 구할 수 없는지 알아보거나, 주변에 김밥 판매점이 몇 개나 있는
지를 조사해 보는 것은 미시적 관점에 해당한다. 김밥의 대체제가 될 수
있는 햄버거집이나 중국집이 우리 동네에 몇 개나 있는지, 샌드위치 프랜
차이즈나 도시락 전문점에 김밥을 대체할 만한 신메뉴가 나왔는지 알아
보는 것은 거시적인 관점이라고 할 수 있다. 미시적인 관점도 중요하지
만, 거시적인 관점도 중요하다. 두 가지 모두 김밥의 판매에 영향을 미치
기 때문이다. '나이키의 경쟁상대(대체제)는 아디다스가 아니라 닌텐도다.'
라는 주장도 동일한 업종의 경쟁업체만 고려하지 않고 더 넓은 관점에서

자신의 시장을 분석하고 연관된 다양한 산업에서 경쟁상대를 찾아야 한다는 의미라고 할 수 있다.

마찬가지로 영화의 유통에 대해 영화의 유통 하나만을 볼 것인지, 영화의 대체제가 될 수 있는 다른 콘텐츠들이나 여가활동까지 함께 볼 것인지를 생각해야 한다. 이것이 어떤 콘텐츠의 생산과 유통을 가치사슬로만 볼 것인지, 가치시스템으로 볼 것인지의 차이라고 볼 수 있다. 이처럼 콘텐츠 유통을 바라보는 시각을 넓히려면 콘텐츠와 연계 또는 대체 가능한 산업들과의 관계까지 보아야 한다.

가치시스템의 관점을 조금 더 넓히면 가치흐름이란 개념으로 확대시

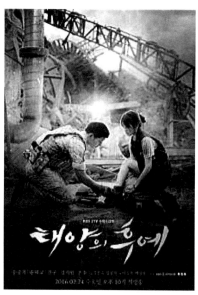

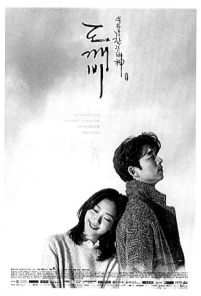

『태양의 후예』, 2016, NEW, 바른손,
KBS 드라마본부.

『도깨비』, 2016, ㈜화앤담픽처스.

킬 수 있다. 정치적인 변화도 콘텐츠 가치사슬에 영향을 미친다. 대표적인 예시로 사드(THAAD)를 생각해볼 수 있다. 우리나라 사람들이 열심히 콘텐츠를 만들었고, 그것을 잘 패키징해서 공급할 수 있는 중국의 동영상 플랫폼과도 계약을 했었다. 『태양의 후예』는 실제로 중국에서 큰 인기를 끌었고 수익도 많이 냈었다. 그런데 갑자기 사드라는 사회적, 정치적 변수가 발생했다. 이로 인해 『태양의 후예』만큼 중국에서 인기를 끌 수 있었던 『도깨비』가 공식적으로 중국에 나가지 못하게 되었다. 이처럼 가치흐름(value stream)이라는 사회문화적 부분들까지 고려해야만 콘텐츠 유통을 전체 맥락에서 정확하게 이해할 수 있다. 콘텐츠 비즈니스 가치흐름까지, 문화시스템의 심층적 차원까지 고려해서 콘텐츠 가치사슬을 분석해야 전체적인 관점을 가질 수 있다.

5.
컴캐스트
콘텐츠 제작과 유통이 합쳐지다

미국에서 가장 큰 매출을 올리는 소매점은 월마트다. 월마트는 물건을 자체 생산하지 않고 유통만 한다. 그럼에도 불구하고 물건의 가격을 결정하는 주도권을 가진 곳은 월마트다. 우리나라도 마찬가지다. 대형마트에 가면 1+1 상품이 많이 있다. 제조업체들은 이런 1+1을 싫어할 수밖에 없다. 그럼에도 이런 행사를 하는 이유는 유통업자가 요구하기 때문이다. 콘텐츠를 만들었더라도 그것을 유통하지 못하면 수익을 얻을 수 없다. 때문에 유통망을 선점한다는 것은 콘텐츠 업계에서는 특별한 일이 아니다. 지금의 자본주의 구조 속에서는 물건을 만드는 것보다 유통하는 쪽이 훨씬 더 큰 마진과 시장장력을 가질 수 있다. 콘텐츠 분야에서는 컴캐스트가 그 일을 해 나가고 있다.

미국 NBC 방송국을 소유하고 있는 회사의 이름은 컴캐스트(Comcast)다. 컴캐스트는 NBC뿐만 아니라 미국의 메이저 영화사인 유니버설 스튜

디오도 소유하고 있는 콘텐츠 제작과 유통의 핵심 기업이라고 할 수 있다. 우리나라 일반 대중들에게도 미국 NBC 방송국이나 유니버설 스튜디오는 비교적 알려진 기업이지만, 컴캐스트는 익숙하지 않은 회사이다. 하지만 컴캐스트는 전 세계 콘텐츠 제작과 유통의 모든 분야에서 중요한 역할을 담당하고 있는 회사이다. 컴캐스트는 원래 방송이나 콘텐츠 관련 업체가 아니었다. 컴캐스트는 1963년 필라델피아의 남성 액세서리 업체에서 출발하였다. 그러다가 회사의 기술적 정체성을 구축하기 위해 1969년 사명을 '컴캐스트(COMCAST CORPORATION)'로 변경하고, 정식으로 컴캐스트를 설립하게 되었다. 그리고 전미 케이블 1위, 인터넷 사업 1위의 회사로 성장하게 되었다.

컴캐스트는 인터넷 서비스 업체 및 케이블 TV방송국이다. 컴캐스트는 2011년에 NBC와 유니버설 스튜디오를 인수 합병한 후 미국 케이블 TV 업계 1위가 되었다. 그 후 2위였던 타임워너 케이블도 약 452억 달러에 인수하였다. 비유가 적당하지는 않지만, 우리나라로 치면 SBS가 MBC를 인수 합병한 것과 같다고 볼 수 있다. 디즈니가 20세기 폭스 사를 인수 합병하기 전, 20세기 폭스 사를 가져가겠다고 먼저 나선 회사가 바로 컴캐스트였다. 이처럼 컴캐스트는 거대한 콘텐츠 기업이 되었다. 지난 수십 년 동안 콘텐츠 업계에서 디즈니와 대등하게 경쟁을 벌일 수 있는 회사가 거의 없었는데, 지금은 컴캐스트와 또 다른 콘텐츠 기업인 넷플릭스 두 군데가 새롭게 나타났다.

대부분의 케이블 방송국들은 직접 콘텐츠를 만들지 않고, 자신들의 라인을 통해 방송을 볼 수 있도록 케이블을 연결해주는 일만 한다. 그러나

MSP는 케이블을 연결해줄 뿐만 아니라, 자체 생산 콘텐츠를 공급하는 쪽으로 전환되어 가고 있다. 기존의 콘텐츠 마케팅 및 유통은 콘텐츠를 제작한 회사가 유통경로를 확보하는 방식으로 이루어졌다. 디즈니 소유의 극장이 없던 시절에는 미키마우스 애니메이션이 담긴 필름을 극장에 팔아야 했다. 콘텐츠를 제작하는 회사가 극장에 가서 필름을 팔다 보니, 자신들이 극장을 갖고 있다면 더 편하겠다는 생각을 하기 시작했다. 이처럼 콘텐츠를 먼저 제작한 다음 유통경로를 확보해 나가는 것이 전통적인 콘텐츠 유통 방식이었다.

또한 News Corporation 같은 회사들이 자체 뉴스 콘텐츠를 만든 다음 자신들이 갖고 있는 유통망을 통해 송출·유통하기 시작했다. 이 경우는 콘텐츠와 유통망이 거의 동시에 시작된 것이라고 볼 수 있다. 이처럼 콘텐츠를 확보하고 나서 유통망을 갖거나 콘텐츠와 유통망을 동시에 만들면서 사업을 시작하는 것이 일반적이었다.

컴캐스트는 달랐다. 유통경로를 확보한 다음 콘텐츠를 확보하였다. 케이블TV는 공중파 방송, 자체 방송 등을 통해 가입자에게 콘텐츠를 제공하는 방식으로 운영된다. 자체 콘텐츠를 만드는 지역 케이블도 있기는 하지만, 대부분의 케이블TV는 지상파나 방송제작사가 만든 콘텐츠를 그대로 방영하는 방식으로 운영되었다. 처음에는 컴캐스트가 소규모의 케이블TV와 통합되었다. 그러다가 유, 무선망을 보유한 AT&T라는 대형통신사를 인수 합병하여 콘텐츠가 유통될 수 있는 전체적인 망을 확보하게 되었다. 그 결과로 컴캐스트는 유선 연결망이라는 한계를 뛰어넘어 전화, 정보 네트워크 방송 등 미국에서 가장 큰 통신망과 유선 케이블망을 가진

회사가 되었다.

이후 컴캐스트는 미국 4대 지상파 방송사 중 하나인 NBCU(NBC+Universal studio)을 인수 합병했다. 우리나라로 치면 구로구 케이블 방송이 SKT를 인수 합병한 다음, SBS 방송국을 인수 합병한 것과 같다. 컴캐스트는 왜 NBC를 인수 합병했을까? NBC는 유니버설 스튜디오를 갖고 있었다. 또한, NBC는 방송국이기 때문에 자체 콘텐츠가 있었고 영화도 있었다. NBCU는 경영환경이 악화되고 있었기 때문에 컴캐스트의 인수합병 요구를 받아들였다. 이처럼 컴캐스트는 NBC를 인수함으로써 안정된 콘텐츠를 확보할 수 있었다. 이러한 과정을 통해 컴캐스트는 방송과 통신이 융합된 이상적인 시스템을 구축하였다. 디즈니는 전통적인 콘텐츠 회사가 유통망을 확보한 경우였다면, 컴캐스트는 그 반대로 유통망을 확보하고 콘텐츠를 생산하는 방식으로 성장한 것이다.

마케팅 부분은 컴캐스트에서 그렇게까지 중요한 것은 아니지만, 컴캐스트의 마케팅 부분도 간단히 알아보려고 한다. 컴캐스트는 인수합병을 통한 마케팅을 많이 진행했다. 일반적으로 마케팅은 자사의 제품이 얼마나 좋은지를 홍보한다. 예를 들어 삼성전자에서 갤럭시 시리즈 20을 출시했다면, 카메라의 기능이 어떻고, 저장공간이 어떤지 등 제품의 스펙과 이미지를 홍보하는 식으로 마케팅을 한다. 컴캐스트는 그렇게 하지 않았다. 삼성전자가 디즈니를 인수 합병해버리는 식의 마케팅을 펼쳤다. 디즈니를 인수하고 나면 삼성전자의 가치는 어떻게 될까? 지금까지는 삼성전자가 반도체와 핸드폰을 만드는 회사인 줄만 알았는데, 디즈니를 인수 합병하는 순간 핸드폰뿐만 아니라 콘텐츠 분야까지 가지게 된 셈이다. 그렇

다면 굳이 삼성이 이제부터 콘텐츠 사업도 한다고 이야기할 필요가 없다. 어차피 디즈니의 고객이 전부 다 삼성전자의 고객이 되기 때문이다.

모든 마케팅의 최종 목적은 신규고객을 유치하고, 기업의 인지도를 상승시키며 기업 가치를 올리는 것이다. 컴캐스트는 마케팅이 아니라 인수합병을 통해서 이러한 목적을 이뤄나갔다. 또한 유명한 콘텐츠 회사들, 콘텐츠를 공급하는 디바이스 회사들과 전략적으로 제휴를 맺었다.

컴캐스트는 농구팀이나 하키팀을 직접 운영하고 관리하기도 했다. 넥슨이 야구단을 통해 회사의 브랜드를 높이거나 엔씨소프트가 야구단을 운영하면서 NC라는 브랜드 가치를 높인 것과 같은 전략을 활용했다. 컴캐스트는 농구팀, 야구팀, 축구팀을 통해 그 팬들을 자신들의 케이블 TV 신규고객으로 유치했다. 기존 고객들에게는 스카이프 영상통화 서비스를 제공하거나 단말기를 제공함으로써 충성도를 높였다. 이러한 다양한 방법으로 기존고객을 유지하고 신규고객을 유치하는 방법으로 인수합병을 활용하였다.

현재는 다양한 유통 플랫폼과 넓은 유통망을 확보하고, 이것을 중심으로 콘텐츠를 확보하는 방식, 즉 '콘텐츠와 유통을 하나로' 만드는 방식이 대세다. 컴캐스트뿐만 아니라 넷플릭스와 디즈니도 콘텐츠와 유통망을 모두 갖고 있다. 넷플릭스는 비교적 역사가 오래되지 않은 업체이기 때문에 유통을 중심으로 가는 것이 자연스럽게 이해가 될 수 있다. 하지만 디즈니와 컴캐스트는 비교적 오랜 역사 속에서 상반된 방식으로 유통망과 콘텐츠를 확보하였음을 알고 있어야 한다.

CONTENTS

CONTENTS

1.
음악 유통 이해를 위해
먼저 알아야 하는 것들

음악 시장의 분류

음악 유통을 이해하기 위해서는 먼저 음악시장이 어떻게 분류되는지를 알아야 한다. 보통 음악을 분류할 때는 장르별로 분류하는 것이 일반적이다. 그러나 음악콘텐츠를 유통할 때는 그와 다른 기준으로 분류된다. 음악유통을 이해하기 위해서는 전 세계적으로 음악을 어떤 방식으로 분류하는지 알아야 한다.

음악콘텐츠 유통에서의 음악은 크게 라이브 음악(Live Music)과 기록 음악(Recorded Music)으로 나뉜다. 라이브 음악은 아티스트가 직접 공연하고 콘서트하는 등 직접 음악을 연주하는 것이다. 기록음악은 현장에서 진행되지 않는 모든 음악을 의미한다. 핸드폰을 통해 스트리밍하거나 다운로드해서 듣는 음악이나, TV 등에서 뮤직비디오를 보면서 듣는 음악은 모

두 기록음악이다.

기록음악은 다시 물리적(Physical) 기록음악, 디지털(Digital) 기록음악, 공연권(Performance Rights) 기록음악, 배경음악(Synchronisation) 총 4가지로 나뉜다. 이 4가지에 따라 음악을 유통하는 방식과 가격을 매기는 방식이 달라진다. 물리적인 기록음악은 오프라인에서 판매되는 모든 유형의 음악이라고 할 수 있다. LP판이나 CD, 테이프, DVD를 생각하면 된다. 수십 년 전만 해도 기록음악은 모두 물리적 기록음악이었다. 카세트테이프로 음악을 듣거나, CD, LP 등으로만 음악을 들었기 때문이다. 그러나 지금은 이러한 매체를 많이 사용하지 않는다. 좋아하는 그룹이나 아티스트의 CD를 구매하는 경우나 일본처럼 CD 판매비율이 높은 경우는 예외다.

디지털 기록음악은 온라인이나 모바일을 통해 다운로드받은 싱글트랙이 대표적이다. 디지털 앨범, 뮤직비디오 판매, 벨소리, 링백톤, 멜로디, 음성 등으로 구성된 모바일 음원상품 역시 디지털 기록음악이다. 과거에는 물리적 기록음악 중심이었다면 지금은 디지털 기록음악이 중심이라고 볼 수 있다. 이러한 모바일 음원상품 자체의 수익뿐만 아니라 온라인이나 모바일을 통한 가입비 수익, 오디오나 비디오 스트리밍부터의 디지털 수입 등등, 음원 이외의 수익도 디지털 기록음악을 통한 수익이라고 본다.

공연권 역시 매우 중요하다. 멜론 같은 음악 플랫폼에서 디지털 음원을 다운받거나 스트리밍으로 듣는 경우는 모두 디지털 기록음악을 소비하는 방식이다. 이와 달리 TV나 라디오 방송을 통해 기록음악을 듣는 경우

에는 공연권과 관련이 생긴다. 몇 년 전만 해도 대형마트에서 가요나 팝송을 들을 수 있었지만, 지금은 이마트만의 특별한 음악으로 바뀌었 다. 그 이유도 공연권 때문이다. 헬스장이나 레스토랑, 호텔에서 나오는 음악들도 공연권과 관련이 있다.

이때 기록음악의 공연권과 라이브 음악의 공연을 혼동하면 안 된다. 점심시간에 대학교 방송반에서 음악을 방송하는 행위는 공연권과 관련이 있다. 기록음악이 TV나 라디오와 같은 방송에서 사용되거나, 제3의 필요에 의해 나이트클럽, 바, 레스토랑, 호텔 등의 장소에서 사용할 경우 공연권 수익이 발생한다. 공연권 수익은 인터넷을 이용한 라디오 스타일 스트리밍에서 발생하는 수익을 포함한다. 이는 음원 라이선스를 보유한 개별 회사로부터 음반사가 벌어들이는 수익이라는 특성을 가지고 있다.

배경음악 역시 기록음악이다. 배경음악 수익은 2010년부터 집계되기 시작한 수익으로, TV 프로그램, 영화, 게임, 광고 등을 제작할 때 배경음악으로 사용(Sync)된 기록 음악의 로열티와 수수료를 의미한다. 사실 70년대까지는 물리적 기록음악과 공연권만 있었다. 그러다가 디지털 음원 시장으로 변화되면서 디지털 부분이 포함되었다. 2010년대부터는 TV프로그램, 영화, 게임, 광고 등의 배경음악으로 사용된 음악들도 별도의 카테고리로 분류되기 시작했다. 공연권은 음악 자체로만 존재할 수 있는 것이다. 라디오에서 배경음악으로 나오거나 뮤직비디오의 형태로 나올 경우에는 공연권으로 취급될 수 없다. 배경음악은 영화나 방송 드라마, 게임이나 광고 등에 삽입되어 사용되기 때문이다. 그러므로 기록음악의 공연권의 테두리 안에 있으면서도 공연권과 다른 방식으로 계산된다.

이 중 디지털 음악시장을 좀 더 자세히 보려고 한다. 지금은 서비스 방식 자체가 디지털 유통 중심이다. 오프라인에서 CD나 LP판으로 판매되는 방식은 사라져가고 있으며, 디지털 유통이 대세가 된지 오래다. 디지털 음악시장에서 음악을 서비스하는 방식은 크게 다운로드, 스트리밍, 모바일 3가지로 나뉜다. 대부분의 사람들이 음악을 사용할 때는 다운로드 방식과 스트리밍 방식 중 하나를 이용한다. 이외에도 모바일이라는 카테고리가 존재한다. 이것은 링톤, 링백톤 등과 같이 모바일에서 사용되는 특유의 방식을 별도의 카테고리로 만들었다고 볼 수 있다.

우선, 음원을 다운로드하는 방식은 크게 두 가지로 나뉜다. 디지털 앨범이나 트랙을 영구적으로 다운로드할 수 있는 방식과, 일시적으로만 다운로드할 수 있는 방식이다. 그 다음 스트리밍 방식은 크게 오디오를 스트리밍하는 것과 비디오를 스트리밍하는 것으로 나뉜다. 오디오를 스트리밍하는 방식은 일정 기간 동안 무제한으로 음악을 듣는 온디맨드(On-Demand) 방식, 라디오 스타일(Radio-Style), 클라우드(Cloud) 방식이 있다. 비디오를 스트리밍하는 방식은 유튜브 등의 플랫폼에서 뮤직비디오를 시청하는 것을 의미한다.

음악의 저작권 관계

저작권은 무형의 저작물에 대한 배타적, 독점적 권리를 의미한다. 반면, 소유권은 유형의 물건 그 자체에 대한 배타적 권리를 의미한다. 저작권에서 '무형'은 음원처럼 만질 수 없는 것을 가리킨다. CD를 구입한다고

하면, CD는 유형의 물건이므로 그 CD에 대한 소유권을 갖게 된다. 소유권에서 '배타적'이라는 것은 CD를 구입해서 마음대로 써도 되지만, 이것을 남에게 주지 않고 혼자 써야 한다는 것을 의미한다. 한편, 저작권에서 '배타적'이라는 것은 멜론이라는 음원사이트에 가입해서 음악을 듣는 것처럼 정해진 절차를 통해 허락된 사람만이 저작물을 이용할 수 있다는 말이다. '독점적'은 저작권자가 유일하게 권리를 갖고 있다는 뜻이다.

콘텐츠 비즈니스는 저작권 비즈니스라고 할 정도로 저작권에 대한 부분이 매우 중요하다. 콘텐츠는 물건을 주고받는 것이 아니라 무형의 저작권을 서비스받는 것이기 때문이다. 음악의 유통을 이해하기 위해서는 음악과 관련된 저작권 관계를 알아야 한다. 음악에서 저작권자는 작사가나 작곡가이고, 저작인접권자는 실연자, 음반제작자, 방송제작자다. 단, 음악을 유통할 때는 방송사업자 부분을 제외시킨다. 방송사업자가 저작인접권을 가질 때는 TV프로그램에 어떤 가수가 나와서 공연을 할 때 방송사업자가 그것을 녹화하는 경우이다. 이 방송사업자는 그 저작인접권을 실연자나 음반 제작자가 갖고 있는 저작권이나 저작인접권이 아닌, 방송프로그램 편성에 대한 자신의 권리가 있다는 것을 인정받는 것이다. 그래서 일반적으로 음악의 유통을 이야기할 때는 방송사업자 부분을 제외하고 실연자와 음반제작자, 작사가와 작곡가를 이야기한다.

음악을 유통하기 위해서는 저작권자와 저작인접권자의 허락을 받아야 한다. 그렇다면 모든 저작권자와 저작인접권자들에게 일일이 찾아가서 허락을 받아야 할까? 꼭 그런 것은 아니다. 대부분의 우리나라 작사가와 작곡가들, 즉 저작권자는 사단법인 한국음악저작권협회에 소속되어 있

고, 실연자는 한국실연자저작권협회에 소속되어 저작권의 모든 권한을 위임해두고 있다. 물론 여기에 모든 사람들이 100% 들어가 있는 것은 아니다. 서태지 같은 가수는 한국음악저작권협회에 소속되어 있지 않다. 작은 규모의 엔터테인먼트 회사들은 한국음악제작자협회에 속해 있는 경우가 많고, SM, YG 등의 큰 회사들은 저작권 관리 부서를 내부에 따로 두고 직접 음반제작의 권리를 관리한다. 협회에 소속되어 있는 사람들은 음악유통사와 직접 계약을 하는 것이 아니라, 협회에서 대신 계약을 해 주고, 음악유통사에게 돈을 받아 전달해준다.

이때, 아주 작은 엔터테인먼트 회사들은 음악제작자협회에 가입할 수 없는 상황이 생길 수도 있다. 이때 음악을 패키징해 줄 업체를 찾지 못해 음원을 직접 유통하고 싶다면 어떻게 해야 할까? 이런 경우에는 음반제작자와 저작인접권자의 권리를 함께 해결해주는 에이전트인 음원대리 중계업자와 계약을 하면 된다.

2.
우리나라 음악 유통의 극적인 변화
2000년대

음악 유통을 이해하기 위해서는 현재의 음악 유통 방식만 아는 것은 충분치 않다. 음악 유통구조는 그동안의 수많은 문제점을 극복해 가는 과정에서 큰 변화를 겪으면서 만들어졌기 때문이다. 현재의 구조가 어떻게 변화해서 만들어진 것인지를 아는 것이 매우 중요하다. 먼저 2000년대를 중심으로 음악유통시장의 구조가 어떻게 변화되었는지 보려고 한다. 왜 2000년대 우리나라 음악유통시장의 구조를 보아야 할까? 우리나라 음악유통시장의 구조가 가장 급격히 변화되었던 시절이 2000~2010년이기 때문이다. 우리나라는 전 세계에서 음악유통시장의 구조 변화가 가장 극적으로 일어난 곳이다. 이 시대에 만들어진 기본적인 형태가 지금까지도 유지되고 있다.

먼저 콘텐츠의 가치사슬 부분을 보려고 한다. 콘텐츠의 가치사슬은 작사, 작곡가가 콘텐츠를 만들고(Content Creation) 이것을 레코딩해서 프

로덕션(Production)한 후, 그것을 하나의 CD나 마스터음원으로 만들어서 (Manufacturing at plants), 이것을 유통하기 위해 마케팅과 세일즈를 하고 (Sales & Marketing) 각각 사람들에게 보내주는(Distribution) 과정이다. 이것은 지금도 일어나고 있는 일이다. 이러한 프로세스가 온라인과 오프라인에서 완전히 다른 방식으로 진행되기 시작했다.

2000년대에 들어오기 전까지 대부분의 음악유통은 오프라인에서만 진행되었다. 1970~80년대에는 기획사가 노래를 기획하거나 제작하면 그것은 오프라인에서만 판매되었다. SM엔터테인먼트처럼 음반사와 유통망을 직접 연결하는 경우도 있었고, 지구레코드, 서울음반 등과 같이 LP 판이나 CD제작을 전문적으로 하는 전문대행사도 있었다. SM이 기획한 H.O.T.의 음반을 콘텐츠 유통 주체(음반사, 웹사이트)에서 제작한 다음, 자신들이 보유한 음반 및 CD 도소매 유통망을 통해 유통시켰다. 이러한 유통망을 통해서 음반을 구입한 소비자는 자신의 LP, CD플레이어, 카세트 테이프 플레이어 등의 재생기기를 이용해서 음악을 들었다. 여기에서의 에이전트나 유통대행은 SM 같은 회사들을 말하는 것이 아니다. 작은 기획사나 가수들을 음반사와 연결시켜주던 업체나 개인을 뜻한다. 1990년대 중반에는 SONY나 EMI 같은 해외 거대 음악사들도 들어와서 활동하고 있었다.

2000년대 초가 되자 음악이 온라인에서 음원의 형태로 유통되기 시작하였다. 음원을 MP3로 듣는 환경으로 변하면서 음악이 음원 형태로 유선망과 무선망을 통해 서비스되기 시작했다. 엠넷, 멜론, 벅스, 도시락이 대표적인 음원 사이트들이었다. '도시락'은 현재 지니뮤직을 운영하

는 KT가 KT뮤직을 통해 서비스하던 사이트였다. 이 시기에는 사실상 유선 인터넷으로만 음원을 주고받을 수 있었다. 기술적 한계 때문에 모바일로는 음원이 유통되기 어려웠기 때문이다. 2000년대 후반으로 가면서 점점 모바일로 넘어가긴 하지만, 2000년대 전반에는 오프라인 매장을 통한 유통과 유선망을 통해 유통되는 것이 대부분이었다. 지금까지의 내용을 정리하면, 2000년대 이전에는 오프라인 음악유통이 유일했고 2000년대에 들어오면서부터 인터넷 플랫폼을 통한 음원 공급이 시작됨으로써 오프라인과 온라인 유통이 병행되기 시작했다고 볼 수 있다.

1996년부터 2007년까지 우리나라의 음악시장이 어떻게 변했는지를 좀 더 자세히 알아보려고 한다. 음악시장에는 음반시장, 무선시장, 유선시장이 있다. 무선시장과 유선시장을 합쳐서 디지털 음악시장이라고 한다. 음악시장에서 가장 중요한 것은 LP, CD 등이 모두 포함된 음반시장이다. 우리나라의 음반시장은 2000년대까지 약 4천억 원 정도의 규모를 갖고 있었다. 그러다가 유, 무선 디지털음악시장이 2000년부터 급속히 커지기 시작하였고, 2007년이 되었을 때는 3천 5백억 원 정도의 규모로 성장하게 되었다. 그에 반해 2000년부터 급격히 감소하기 시작한 음반시장은 2007년이 되자 약 7백억 원의 규모로 감소했다. 2007년에는 음반시장과 디지털 음악시장을 합쳐서 약 4천 2백억 원의 규모였다.

디지털 음악시장 중 무선시장은 통화연결음처럼 무선망을 통한 별도의 모바일 시장에서 사용되는 디지털 음악시장을 이야기한다. 무선시장은 2001년부터 급속히 커지기 시작하여 2007년에는 약 2천 2백억 원 정도의 규모로 성장하였다. 무선시장이 가장 큰 규모로 성장했던 때는

2000년대 초였다. 지금은 소비자가 직접 통화연결음을 제작할 수 있는 프로그램도 있고, 무료로 사용할 수 있는 서비스들도 많다. 하지만 2000년대 상반기에는 통화연결음 또는 링톤, 링백톤이라는 음원을 통신사로부터 구매해야 했다. 그리고 멜론이나 벅스 같은 인터넷의 음악플랫폼을 통해 음악을 들을 수 있는 유선시장은 2007년까지 약 1,300억 원의 규모로 성장하게 되었다.

2000년대 음반시장의 규모가 4천억 원이었는데, 2007년에는 디지털 음악시장의 규모 3천 5백억 원과 음반시장의 규모 700억 원을 합쳐서 4,200억 원이 되었으니 전체적인 음악시장의 규모가 커진 것이 아니냐고 생각할 수 있지만, 그렇지 않다. 그 중 무선시장의 약 2천 2백억 원을 SK나 KT 같은 통신사들이 차지하게 되었다. 순수 음악시장은 음반시장 700억 원과 유선시장 1,300억 원을 합친 2천억 원 정도로 줄어든 것이다. 불과 7년 사이에 음반시장과 디지털 음악시장의 규모가 역전되는 현상이 일어났다.

전 세계에 2000년대의 우리나라 음악시장을 연구하는 학자들이 많다. 관련 논문들이 국내뿐만 아니라 해외에서도 많이 나오고 있다. 그 이유는 2010년대 이후에 전 세계의 음악시장이 이러한 변화를 똑같이 겪었기 때문이다. 의도했든 의도하지 않았든 우리나라가 음반시장에서 음원시장으로 시장규모가 완전히 바뀌어 나가는 과정을 전 세계가 따라간 셈이다. 이런 현상들이 일어나는 동안, 우리나라의 음악시장은 실질적으로 어떻게 변했을까?

1999년에서 2000년 사이는 우리나라 음반시장의 황금기였다. 100만 장 이상 판매되는 CD들이 1년에 10개 가까이 나오는 시절이었다. 그러나 2000년부터 음반시장이 줄어들기 시작하면서 음반으로 100만 장을 판매한다는 것은 거의 불가능한 일이 되었다. 원래 가수나 기획사는 거의 음반을 판매하는 수익으로 살아가고 있었다. 하지만 음반 판매량이 줄어들고 무선시장이 커지자, 음악을 만드는 사람들의 수익은 급감하기 시작했다. 그렇다면 이 시기에 가수들은 무엇으로 돈을 벌었을까?

이 시기부터 가수들이 TV 연예 프로그램에 출연하기 시작했다. 그전까지 우리나라의 정상 가수들은 음악활동만 하고도 충분히 수익을 확보할 수 있었다. 하지만 음반시장이 줄어들자 어쩔 수 없이 TV 연예 프로그램에 나와서 활동하게 되었다. 이런 가수들은 우리나라 음악산업의 황금기라고 할 수 있는 1999~2000년 사이에 활동한 신승훈, 김건모 같은 대형 가수들과 핑클, 베이비복스, H.O.T. 등의 1세대 아이돌 그룹이 대표적이다. 이런 흐름은 2000년에서 2007년까지 우리나라 음악시장이 음반시장에서 음원시장으로 급격하게 바뀌어가던 시절에 시작된 변화였다. 온라인을 이용한 음악감상 및 소비 패턴이 다양해지기 시작했다. 그렇다면 2000년대부터 2007년까지 우리나라의 음악시장이 급격히 변화한 것에 따른 파급효과는 어땠을까?

첫 번째로 음반 유통망을 통한 물리적 상품 판매에서 온라인 서비스망을 통한 음원 판매 방식 전환되었다. 지금은 상상하기 어렵겠지만, 그 당시에는 대부분 컴퓨터를 통해 음악을 들었다. CD 같은 실물상품을 음반 유통망을 통해서 유통시키던 전통적인 음악시장이 온라인 서비스망을

통한 음원판매방식으로 급격히 전환되기 시작했다. 지금은 스트리밍 서비스를 많이 이용하지만, 이 당시에는 스트리밍 서비스가 발달되어 있지 않았다. 인터넷 환경이 좋지 않았기 때문에 온라인 서비스망을 통해 돈을 주고 음원을 구매하고, 구매한 파일을 MP3 플레이어에 넣어서 음악을 들었다.

두 번째로 불법 음악유통시장이 점점 확산되기 시작했다. 많은 사람들이 불법복제를 통해 음악을 감상했다. 음반판매량이 거의 3천억 원 가까이 줄었는데도, 음원시장의 규모는 1300억 원밖에 되지 않았다. 음반을 구매하여 음악을 듣던 사람들 중 상당수가 불법적이거나 음성적인 방법으로 음악을 다운받았기 때문이다.

세 번째로 앨범 단위의 구매 패턴에서 개별 곡 위주의 구매 패턴으로 전환되었다. 그전까지는 CD를 중심으로 구매가 이루어졌기 때문에 앨범 단위의 구매가 이루어졌던 반면, 온라인 시장이 확대되면서 개별 곡 위주로 구매 패턴이 바뀐 것이다. 과거에는 블랙핑크의 「Lovesick Girls」를 듣고 싶을 경우, 그 곡이 들어가 있는 CD를 무조건 구매해야 했다. 다른 수록곡들을 좋아하지 않아도 그 CD를 사야 했던 것이다. 하지만 이제는 「Lovesick Girls」만 구입하는 것이 가능해졌다. 이에 따라 소비자의 가격부담도 줄어들게 되었다. 그것이 불법복제시장과 함께 음악시장에 부담을 가져왔다. 음악시장의 규모가 작아지게 된 가장 큰 이유 중 하나였기 때문이다.

음반시장이 변화하자 2000년대부터 음악 마니아들이 많이 음반을 샀

던 레코드포럼 같은 오프라인 음반매장들이 문을 닫기 시작했다. 사람들이 더 이상 CD를 구매하지 않았기 때문이다. 이제는 음반을 파는 곳이 교보문고나 대형 마트의 한구석에서 명맥을 유지하고 있을 뿐, 거리에 있던 수많은 레코드 가게들은 거의 없어져 버렸다. 콘텐츠 유통의 패턴이 바뀌자 오프라인 시장도 크게 바뀌어버린 것이다.

소비자들이 음악을 소비하는 방식이 바뀌었다. 과거에는 CD플레이어나 전축으로 음악을 들었는데, 이제는 MP3나 핸드폰에 음원을 넣거나 스트리밍해서 듣는 패턴으로 바뀌었다. 이에 따라 전통적인 음반유통구조가 몰락하고 디지털 유통구조로 전환되었다. 그러자 콘텐츠를 제작하는 유통업자들은 불법유통을 단절하는 것을 주장할 수밖엔 없게 되었다. 그리고 시장에서 살아남기 위해 신규 비즈니스 모델을 개발하는 등의 새로운 시도를 모색하게 되었다. MP3로 상징되는 음악시장의 변화가 소비자, 콘텐츠 제작자, 유통업자뿐만 아니라 그들과 직간접적으로 연결된 사회 전체에 변화를 가져온 것이다.

3.
우리나라 음악 유통의 문제들

불법유통시장 (2000년대)

2000년대 우리나라 음악 유통의 근본적인 문제는 무엇이었을까? 그 첫 번째로 2000년대의 불법유통시장을 보려고 한다. CD 형태의 음반이 주로 유통되던 시절에도 불법복제 문제가 있었다. 이 경우에는 불법 복제된 물건이나 공장을 단속하는 방식으로 비교적 쉽게 통제가 가능했다. 그런데 음반시장이 음원시장으로 넘어가면서 불법시장, 즉 음성시장의 규모가 양성시장의 규모를 훨씬 능가하기 시작했다. 양성시장은 음반시장과 음원시장을 합친 시장, 즉 모바일과 온라인을 모두 포함하는 시장이다. 2000년대에는 불법유통시장의 규모가 워낙 컸기 때문에 이 음성시장을 어떻게 양성화시킬 것인지가 큰 문제였다.

이를 위해서는 음성시장의 규모를 축소하고 합법적인 시장의 규모를 확대해야 했다. 음성시장을 축소시키는 방법은 음성시장의 플랫폼에 제

재를 가하는 것이었다. 여러 논란의 여지가 있지만, 그때 당시 음성 시장이라고 이야기되었던 소리바다 같은 곳이 저작권 문제가 해결되지 않은 음원유통의 온상이었다. 하지만 더 크고 근본적인 문제는 '음악은 공짜로 들을 수 있는 것'이라는 사람들의 인식이었다. 음악을 합법적으로 다운로드하는 경우와 불법 유통된 음원을 어둠의 경로를 통해 다운로드하는 경우에 음질의 차이도 거의 없었다. 이로 인해 음성시장을 양성시장으로 바꾸는 것이 매우 어려웠다. 이 문제는 어떻게 해결될 수 있었을까?

이 문제는 다운로드 시장에서 스트리밍 시장으로 넘어가면서 해결되었다. 만약 음악 하나를 다운로드받을 때 천원이 든다면, 좋아하는 노래를 100곡만 다운받으려고 해도 10만 원이라는 돈이 소요된다. 그러나 한 달에 7천원만 내고 무제한으로 스트리밍할 수 있다면 상황이 달라진다. 그 정도 비용이라면 그냥 돈을 내고 편하게 듣는 게 낫기 때문이다.

스트리밍을 통해 음악을 듣기 위해서는 온라인 네트워크와 모바일 네트워크가 안정적으로 구축되어 있어야 한다. 우리나라는 어디에서나 와이파이나 모바일 인터넷이 가능하기 때문에 스트리밍이 활성화될 수 있었다. 2000년대 초중반에는 그런 환경이 구축되어 있지 않았기 때문에 불법유통을 막는 것이 매우 어려웠다. 콘텐츠 산업계에서는 양성시장 확대를 위해 시장에서의 합리적인 룰을 세팅할 필요가 있었다. 따라서 '요금제'라는 것이 중요해졌다. 이제 사람들은 한 달에 5천 원 정도를 내거나, 가족끼리 7천원을 내고 무제한 스트리밍 서비스를 이용하는 게 훨씬 더 편리하다고 생각하게 되었다. 이러한 양성시장을 확대시키고 음성시장을 축소시켜야 한다는 과제는 2010년대에 네트워크 기술이 발전하면

서 해결되기 시작했다. 그러자 음원시장의 규모도 커졌다.

음원 유통 수익분배 구조

현재 음원의 수익을 어떻게 배분할 것인지에 대한 문제가 여전히 발생하고 있다. 이를 위해서는 과거의 음원 유통이 어떠했는지를 아는 것부터 시작해야 한다. 음반을 유통할 때는 작사가, 작곡가, 기획사, 즉 음반을 만든 사람들이 40%의 이익을 가져가고 유통사가 15~20%, 도매상이 10~15%, 소매상이 30%의 이익을 가져갔다.

모바일로 유통되던 통화연결음은 작사, 작곡가, 실연자, 유통사, 기획사가 가져가는 돈을 모두 합해도 35%밖에 되지 않았다. 이동통신사에 공급하는 CP나 MCP(Master CP)가 22%, 이동통신사가 40%를 가져갔기 때문이다. 2000년대에 우리나라에서 음악콘텐츠에 정상적인 비용을 지불하는 경우는 대부분이 이와 같은 모바일 음원을 구입할 때였다. 그 음원에서 나오는 수익의 대부분을 이동통신사가 가져가고 있었다. 이것이 큰 문제였다.

물론, 그 당시에도 멜론이나 벅스 같은 정상적인 플랫폼들이 있었다. 그 플랫폼에서 판매되는 음원의 경우 작곡가, 실연자, 유통사들의 몫이 훨씬 더 커졌다. 이런 경우에는 이동통신사 없이 당연히 플랫폼 서비스 사업자가 훨씬 많은 돈을 가져갔다. 어느 쪽이든 결국 플랫폼이나 이동통신사가 음원 수익의 상당부분을 가져가게 되었다. 결국 불공평한 방식으

로 음원유통의 수익분배구조가 왜곡되어 있었다는 것이 큰 문제였다. 당시 음악을 제작하는 사람들은 음원유통을 반대하고 음반유통을 선호할 수밖에 없었다.

이러한 가치사슬 속에서 작사가와 작곡가가 음악을 만들고, 기획사가 음악을 레코딩, 프로듀싱하고, 유통업체가 이것을 패키징하고 유통시켜서 맨 마지막에 소비자가 사용해 왔다. 하지만 위에서 살펴본 수익비율을 보면, 음원을 유통한다는 것이 그리 단순한 문제가 아니라는 것을 알 수 있다. 그 주변에 있는 수많은 사업 주체들이 자신들의 이익을 극대화시킬 수 있는 수익분배구조를 원하기 때문이다. 한번 고착된 수익분배 구조는 기득권화되기 때문에, 끝까지 그 이익을 지키려고 하는 강력한 힘을 갖게 된다는 것을 알 수 있다. 지금도 우리나라에서는 음원을 합법적으로 서비스하기 위해서 각 주체들의 권리문제를 해결해야 한다. 이 주체들은 저작권자, 저작인접권자(실연자 등) 등이다. 이 주체들이 복잡한 관계 속에서 자신의 이익을 위해서 힘겨루기를 하는 것이 온라인 유통의 가장 큰 문제라고 할 수 있다.

여기에 또 하나의 문제가 발생했다. 바로 복잡한 저작권 구조의 문제가 발생했다. 멜론 같은 음악 플랫폼을 하나 창업해서 음악 한 곡을 판매하려면, 그 음악의 저작권자, 저작인접권자, 실연자에게 모두 허락을 받아야 한다. 이것은 현실적으로 불가능하다. 물론 한국음악저작권협회, 한국음반제작자협회, 실연자협회 같은 음악 저작권 단체를 통해 많은 부분을 처리할 수 있다. 하지만 모든 권리인에게 허락을 받아야 한다는 근본적인 문제를 해결해주지는 않는다. 이것을 해결하기 위한 방법은 없을까? 현

재와 같은 가치사슬 구조에서는 신규 사업자가 음악 산업에 진입하기 어렵다. 이것을 해결하기 위해서는 음악유통구조를 단순화시키고, 많은 사업자들이 진입장벽 없이 들어올 수 있도록 해 주어야 한다.

4.
음악 유통의 대안
한국저작권위원회 디지털저작권거래소

디지털저작권거래소는 복잡한 저작권 구조를 개선하기 위해 만들어졌다. 어떤 사람이 음원을 유통시키려고 할 때, 각각의 저작권자에게 일일이 허락받는 것은 매우 어렵다. 만약 음원 유통 플랫폼을 구축하고 빅뱅의 노래를 유통하고 싶다면, 그 노래를 빅뱅의 멤버 지드래곤이 작곡했다면 지드래곤에게 가서 허락을 받아야 한다. YG엔터테인먼트에서 음반을 만들었다면 YG의 허락을 받아야 한다. 그 노래에 참여한 세션맨들에게도 모두 허락을 받아야 한다.

디지털저작권거래소는 음원과 관련된 저작권자와 저작인접권자 모두 허락을 받는 과정을 거치지 않고, 온라인상에서 한 번에 해결하자는 아이디어를 갖고 만들어졌다. 만약 그 주체가 민간업체라면 다른 업체가 들어오기 힘들다. CJ에서 이러한 거래소를 만든다면, YG나 SM에서는 자신들의 저작권 대리 권한을 디지털저작권거래소에 위임해주지 않을 것이다.

그렇기 때문에 정부기관에서 이런 것을 만들어보자는 취지로 디지털저작권거래소를 만들게 되었다. 이 디지털저작권거래소는 직접 만들었던 것이기 때문에 애정이 있었고 지금까지도 매우 기억에 남는다. 문제는 의도한 대로 되지 않았다는 것이다.

디지털저작권거래소는 2007~2008년경에 만들어진 각각의 권리관리기관들과 이용자를 중개하는 전자시스템이었다. 그 시스템은 라이선스 관리, 정보검색시스템 등의 여러 가지 통합적인 데이터베이스를 통해서 이용자와 콘텐츠 제작자 사이에서 거래가 일어나게 해주었다. 그때 당시 가장 큰 문제는 불법유통을 근절하는 것과 저작권 문제의 처리방식이었다.

온라인 서비스 제공자(OSP, Online Service Provider)라는 플랫폼을 제공해 주는 업체들은 효율적인 저작권 이용 서비스가 필요했다. 이런 플랫폼 업체들 중에는 웹하드 업체들도 많이 있었다. 하지만 저작권 허락을 받기가 힘들기 때문에 불법으로 콘텐츠를 유통하는 경우가 많았다. 그리고 신탁단체들은 자신들이 갖고 있는 권한들을 아주 제한적으로 분배해 주었다. 이런 문제점들을 디지털저작권거래소를 통해 완화할 수 있었다. 우선 개별 저작권자들에게 투명한 분배정산이 가능했다. 개인의 저작물을 사용하거나 유통시키는 사람들에게 허락을 해 준 다음, 그들로부터 정산을 받고 비율을 정확히 계산해서 저작권들에게 나누어주었기 때문이다.

또한, 콘텐츠를 유통하려는 사람에게는 새로운 신규 비즈니스를 할 수 있도록 만들어주었다. 온라인 서비스 제공자들에게는 그들이 거래하고 있는 콘텐츠 중에서 어떤 콘텐츠가 저작권 문제에 대해 투명한지를 쉽게

알 수 있게 해주었다. 저작권에 문제가 생기면 소송을 해야 하므로, 그 거래소송비용을 줄여준 셈이었다. 일반 개인이 음악을 혼자 만든다면, 그 음악을 현지의 유통시스템에 올려놓는 것이 어려웠다. 디지털저작권거래소는 그러한 개인의 콘텐츠를 좀 더 손쉽게 거래하고 유통할 수 있게 해주었다. 이것이 디지털저작권거래소의 기본 컨셉이었다.

디지털저작권거래소의 목표는 분명했지만, 정책을 실행하는 과정에서 분명한 한계를 가지고 있었다. 이상적인 상황은 음악저작권협회, 한국음악실연자협회, 한국음원제작자협회가 전부 자신들의 권리정보와 계약정보를 시스템에 올려놓는 것이었다. 하지만 이 협회들은 당연히 그 정보들을 올려놓고 싶어하지 않았다. 이 협회들은 저작권의 관리만으로도 1년에 200억 원 이상의 수익이 나고 있는 상황이었다. 저작권 협회들이 저작권정보를 모두 시스템에 올려놓게 되면 그 직원들이 있어야 할 의미가 없어지게 된다. 그렇기 때문에 저작권 협회에서 자료를 갖고 오는 것이 힘들었다. 결과적으로는 디지털저작권거래소를 통해 권리관계를 확인한 다음, 다시 협회에 가서 사인을 하는 프로세스로 진행이 되었다.

여러 가지 한계를 가지고 있는 상황이지만, 디지털저작권거래소가 해결해야 하는 미래 디지털 음악시장에서 극복해야 하는 핵심적인 문제점을 크게 3가지 정도로 생각해 볼 수 있다. 첫 번째로 전체 음악시장 규모의 유지 및 확대이다. 물론 방탄소년단이나 블랙핑크처럼 인기 있는 아티스트가 나와서 시장 자체의 파이가 커지는 것도 중요하다. 그러나 시장이 하나의 아티스트에 의존하지 않고 안정적으로 커지는 것이 필요하다. 이를 위해서는 전체 시장의 규모가 확대되어야 하고 불법복제가 일어나지

않는 콘텐츠 유료시장이 정착되어야 한다. 두 번째로 공정한 분배가 이루어져야 한다. 작품과 관련된 사람들이 모두 만족하고 동의할 수 있는 분배 비율과 시스템이 만들어져야 한다. 세 번째로 공정경쟁이 이루어져야 한다. 대형기획사와 소규모 인디밴드들이 자연스럽게 공정경쟁을 할 수 있어야 한다. 이것이 앞으로 우리나라 음악시장이 유통적인 관점에서 더 커질 수 있을지를 결정하는 핵심 요소가 될 것이다. 음악시장은 앞으로도 기술의 발전과 뉴미디어 시장의 진화에 따라 변화를 거듭할 것이다. 따라서 현재의 유통구조를 완벽하게 아는 것만으로는 부족하다. 과거부터 지금까지 변해왔던 과정을 쭉 알아보면서 현재의 유통구조도 기술의 변화나 뉴미디어 시장의 변화에 따라 과거처럼 급격히 변화될 수 있다고 생각해야 한다.

CONTENTS

CONTENTS

1.
영화 마케팅의 개념

'마케팅'이란, 상품개발과 시장성을 극대화하는 작업, 즉 시장성을 확대하기 위해 행하는 모든 제반 커뮤니케이션 활동을 의미한다. 영화 마케팅은 영화산업의 틀 안에서 마케팅의 개념을 생각해야 한다. 이러한 관점에서 본다면, 영화 마케팅의 목적은 영화산업의 수익을 극대화시키는 것이다. 따라서 영화 마케팅이란, '영화를 널리 알려 많은 관객들을 극장 매표소 앞에 모이게 만드는 작업'이라고 볼 수 있다. 영화 마케팅은 그 안에 상품개발이 포함되어 있다. 일반상품 마케팅은 그 상품을 어떻게 시장에 잘 팔 것인지를 생각하는 것인 반면, 영화 마케팅은 사후에 일어나는 것이 아니라 앞단에서부터, 즉 기획단계에서부터 시작된다.

시장성을 극대화한다는 것은 시장에서 가치가 생기도록 만들어내는 것이다. 이런 모든 제반 커뮤니케이션 활동이 바로 영화 마케팅이다. '커뮤니케이션'은 의사소통이다. 고객, 영화 마니아들, 영화를 보는 사람들뿐만 아니라 다양한 스태프들, 영화제작사, 투자사, 온라인 카페 등과 어떻

게 커뮤니케이션하는지에 대한 것들도 전부 마케팅에 포함되어 있다. 이런 영화산업의 틀 속에서 마케팅의 개념을 구현함으로써 해당 영화의 수익을 극대화하는 과정이 바로 영화 마케팅이다. 이것을 그냥 일상적인 용어로 표현하면, 영화를 널리 알려서 많은 사람들로 하여금 극장티켓을 구입하도록 만드는 것까지가 영화 마케팅이라고 할 수 있다. 이 영화는 재미있는 영화라고 홍보하는 것도 영화 마케팅이다. 영화에 출연한 배우나 스태프가 갑자기 사망하는 등의 돌발상황에 대응하는 것처럼 다양한 차원의 일들 역시 영화 마케팅이다. 그 모든 것들이 사람들로 하여금 매표소, 즉 박스오피스 앞에 모여들게 할 수 있기 때문이다.

2.
영화 제작사 마케팅 담당자의 업무 영역

영화 제작사의 마케팅 담당자는 어떤 일을 할까? 첫째, 영화의 상영과 배급을 담당한다. 영화를 제작하거나 수입하고, 시사회를 열고, 영화관과 배급계약을 체결하고, 필름을 공급하고, 영화관에 상영하게 만드는 그 사람이 바로 마케팅 담당자다.

둘째, 영화의 해외 판권 계약을 맡는다. 영화가 완성되면 그 영화를 해외에 판매할 수 있다. 특히 『기생충』의 성공 덕분에 우리나라 영화들이 해외에서 더 많이 팔리게 될 가능성이 높다. 그럴 때 해외 판권을 계약하는 것도 마케팅팀에서 하는 일이다. 어떤 성격의 영화인가에 따라서 판매 전략이 달라질 것이고 홍보자료의 배포가 달라질 것이다. 그렇게 국가별, 영화별 판권 계약을 하게 된다. 이때 나라마다 시스템이 다르기 때문에 나라별 노하우도 있어야 한다.

셋째, 공중파나 케이블 판권 계약을 맡는다. 어떤 영화의 홀드 백 기간

이 지나고 나면 그 영화를 공중파나 케이블 판권으로 계약하는 것도 마케팅 팀에서 하게 된다. 그 영화를 OCN에 줄 것인지, KBS에 설날특집으로 방영될 수 있게 할 것인지 등을 판단해서 방송사를 선정한 후에 계약하고 납품하고 방영하게 하며, 방영이 끝나고 나면 그 저작권을 관리하는 것까지 마케팅팀에서 하게 된다. 여기에서 홀드 백(hold back)이란, 한 편의 영화가 여러 단계의 플랫폼을 거치는 데 걸리는 시간을 의미한다. 지금은 극장에서 개봉된 영화가 온라인에 올라오는 시간이 빠르지만, 과거에는 그렇지 않았다. 영화가 만들어지면 먼저 영화관에서 상영되고, 그 다음에 비행기에서 상영되며, 그 다음으로 케이블 방송에서 상영된 다음에야 지상파 방송에서 상영될 수 있었다. CD나 비디오로 만들어지거나 온라인에 업로드되는 것은 그 다음이었다. 요즘에는 홀드 백이 무시되기도 한다. 극장과 온라인에서 동시개봉하기도 하고, 아예 온라인에서만 개봉하기도 한다. 넷플릭스에서 개봉한 봉준호 감독의 『옥자』가 그 대표적인 사례다. 이처럼 콘텐츠의 시간적 요소를 고려하여 콘텐츠를 가장 효과적으로 사람들에게 선보여서 수익을 극대화할 수 있을지를 생각하는 것도 영화 마케터들의 일이다. 넷째, VHS나 DVD 판권 계약도 영화 마케팅 담당자가 맡게 된다. VHS는 가정용 비디오 방식(video home system)를 의미한다. 이런 여러 형태의 부가판권을 제작하고 판매하는 모든 것들의 모두 영화 마케팅 담당자의 일이다.

영화 마케팅 담당자는 어떤 방식으로 수금을 할까? 첫째, 영화관 상영의 경우에는 보통 종영 45일 후 관객 수에 따라 5:5로 정산해서 현금을 받게 된다. 영화관은 대부분 현찰장사이다. 물론 우리나라에서는 보통 결제를 많이 한다. 카드가 결제되어 돈이 돌아오는 시기까지 다 합해서

종영 45일 뒤에 영화관에서 돈을 입금한다.

둘째, 해외 판권 계약의 경우에는 라이선시의 매출액과 관계없이 지급하는 로열티인 미니멈 개런티로 먼저 판권 계약을 하고 종영 후에 나머지 수익을 정산한다. 해외 판권 계약을 할 때는 그냥 라이선시의 매출액의 일정 비율만큼 지급하는 로열티인 러닝 로열티로만 계약하는 경우는 없다. 최소 얼마 정도의 베이스 미니멈 개런티를 확보하고, 그 위에 러닝 로열티를 받게 된다. 만약 수출 국가가 관리하기 힘든 국가, 즉 아프리카나 남미의 작은 국가일 경우에는 그냥 턴키(턴매)로 일괄 계약하기도 한다. 이런 국가에서는 사람들이 그 영화를 얼마나 관람하였는지 확인하기 어렵기 때문이다.

셋째, 비디오나 DVD, 공중파, 케이블 쪽과 판권을 계약할 때는 영화를 일정 기간에 몇 번 동안 상영할 수 있다는 계약이 끝나면 바로 돈을 받는다. 이것은 매출과 상관없이 판권을 계약하고 돈을 받는 것이다. 비디오나 DVD 같은 경우는 판매금액이 제한되어 있기 때문에 현재 우리나라에서는 러닝로열티보다는 그냥 계약금액을 주고 그대로 전체 결제하는 경우가 더 많다.

넷째, IPTV나 인터넷 다운로드 관련 계약을 하는 것이 요즘 가장 중요한 방식이다. 넷플릭스 같은 OTT 플랫폼에서는 미니멈 개런티와 영화를 클릭한 숫자, 영화를 끝까지 본 사람들의 숫자를 카운팅하여 매달 정산 후 익월에 현금을 지급하는 방식으로 이루어진다. 이처럼 마케팅 담당자는 수익을 극대화하는 것에 집중하는 사람들이다. 어떤 영화사가

한 번도 동남아시아에 영화를 판 적이 없어서 거기까지 진출할 생각을 하지 않았는데, 마케팅 담당자가 동남아시아에 판권을 팔아서 추가수익을 얻었다면 그 사람은 마케팅 담당자로서 중요한 역할을 했다고 볼 수 있다. 이처럼 영화 마케팅 담당자는 돈을 벌어오는 사람이다. 영화 마케팅 담당자는 콘텐츠산업이 발전할수록 몸값이 올라갈 것이다.

3.
영화 마케팅의 특징

영화 마케팅의 특징은 어떤 것이 있을까? 첫째, 영화마케팅은 재구매를 기대하기 어렵다. 일반상품의 경우, 재구매를 기대할 수도 있다. 초코파이의 경우엔 사람들이 초코파이를 많이 먹지 않으니 크림을 더 많이 넣은 제품을 출시하고 그것을 중심으로 마케팅을 하자고 할 수도 있다. 하지만 영화 콘텐츠는 이런 식으로 할 수가 없다. 영화는 한 번 극장에 올렸을 때 관객이 오지 않으면 바로 극장에서 내려 버려야 하기 때문이다. 그 이후에는 그 영화를 다시 수정해서 올릴 수가 없다. 즉, 재구매를 할 수 없게 되는 것이다. 따라서 영화 마케터는 자신이 담당하는 영화의 특징과 장점을 잘 파악한 다음, 관객을 많이 확보할 수 있는 방법을 사전에 완벽하게 강구해 놓아야 한다. 이것이 영화 마케팅의 어려움이다.

둘째, 감독이나 배우의 브랜드가 강할 때는 이들의 브랜드를 활용할 수 있다. 영화에서는 감독이나 배우의 개인브랜드가 강한 영향을 미친다. 별로 유명한 배우가 없는 영화라더라도, 만약 봉준호 감독이 새로 만든 작

품이라고 한다면 그 작품의 이름이나 장르가 어떻든 많은 관객을 끌어들일 수 있을 것이다.

셋째, 영화는 상품의 라이프사이클이 짧기 때문에 때로는 브랜드 구축보다 치고 빠지는 캠페인성 전략이 더 효과적이다. 영화의 라이프사이클은 어떨까? 영화들 중 1000만 이상 관객이 나오는 영화는 몇 개월 동안 극장에 올라가 있지만, 일반 대중이 제목조차 들어보지 못했던 수없이 많은 영화들이 극장에 잠깐 올라왔다가 내려간다. 이런 영화들이 극장에 상영되는 동안 많은 관객들이 들어와야 하는데, 마케팅을 어떻게 해야 할까? 앞에서처럼 이 영화를 누가 만들었는지, 감독이 누군지에 대한 것을 홍보하는 것이 중요할 때도 있다. 하지만 그 영화에 유명한 배우나 감독이 없다면, 대규모의 이벤트성 캠페인을 해야 할 가능성이 있다. 때에 따라서는 그 영화가 얼마나 훌륭한 영화인지를 강조하는 것보다 그 영화를 보러 오는 사람들에게 무언가를 주겠다고 하는 홍보 전략이 필요할 수도 있다.

넷째, 투자비용에 관계없이 영화라는 제품의 가격이 동일하다. 미국에서 제작비가 가장 많이 들어가는 영화는 한 편에 3억 달러, 약 3천 5백억원 정도를 투입한다. 한편, 우리나라에서는 현재 평균 7~80억 정도로 한 편의 영화를 만든다. 물론 우리나라에서도 블록버스터를 만들 땐 수백억 원 이상이 들어가는 경우도 있지만, 우리나라에서 천억 원 이상 넘어가는 영화를 만든다는 것은 쉬운 일은 아니다.

하지만 50억을 들여서 만든 영화이든, 3천억을 들여서 만든 영화이든 영화관에서 판매되는 티켓의 가격은 똑같다. 이것이 공평한 것일까? 우

리나라 사람들이 아무리 애국심이 높다고 해도, 벤츠와 소나타가 똑같은 가격이라면 어떤 것을 구매할까? 당연히 벤츠를 사지 않을까? 삼성에서 만든 최고급 사양의 신형 핸드폰과 중국의 이름도 모르는 회사가 만든 저 사양 핸드폰이 똑같이 90만 원이라면, 전 세계 사람들은 과연 어느 것을 살까? 당연히 중국의 영세 핸드폰 회사도 이 사실을 알고 있기 때문에 그 회사는 저가형 핸드폰만 만든다. 그 핸드폰은 15~20만 원이면 살 수 있다. 그렇다면 소비자는 고민이 될 것이다. 물론 100만 원 넘는 것이 더 좋은 핸드폰이라는 것을 알지만, 개인적인 상황에 따라서 20만 원짜리를 살 수도 있다. 하지만 영화는 티켓의 가격이 동일하다. 벤츠와 소나타, 삼성 핸드폰과 중국 저가 핸드폰의 가격이 똑같은 셈이다. 그렇기 때문에 마케팅이 더 중요해진다.

다섯째, 개봉관이라는 한정된 루트를 활용해야 한다. 극장에서 영화를 틀어주지 않는다면 사람들은 그 영화를 보기 어렵다. 물론, 넷플릭스 같은 OTT 플랫폼에서 오리지널 콘텐츠로 개봉하는 경우도 있지만, 아직까지 영화는 개봉관을 거쳐야 하는 것이 통용되고 있다. 우리나라에 있는 스크린의 수는 몇 천 개로 제한되어 있기 때문에 극장에 올라갈 수 있는 영화의 수는 한정적이다. 만약 미국의 대형 블록버스터가 들어와서 전체 스크린의 80%를 차지해 버렸다면, 나머지 15%의 스크린을 『명량』 같은 상업영화가 차지해 버렸다면 나머지 영화들을 상영하는 것은 사실상 불가능해질 수밖에 없다.

여섯째, 영화는 PR, 이벤트 등 프로모션의 다양화로 승부를 걸어야 하는 분야이다. 사람들이 영화를 인지하고 직접 찾아오지 않으면 소용이 없

다. 영화를 만들 때 70억 원을 들였든, 120억 원을 들였든 그 영화에 대한 소문이 나지 않거나 이슈화가 되지 않으면 그 영화는 대부분 몇 주일 후에 스크린에서 내려지게 된다. 그렇기 때문에 많은 영화들이 이벤트나 프로모션을 다양화해서 승부를 걸 수밖엔 없다. 우리나라에서는『스타워즈』의 인기와 인지도가 상대적으로 떨어진다. 따라서『스타워즈』신작을 홍보하기 위해서는 요다나 스톰 트루퍼로 분장한 사람들이 용산 CGV에서 왔다 갔다 하게 하는 등의 '쇼'를 해서라도, 어떻게든 대중의 눈길을 끌거나 언론에서 주목하게 만들어야 한다. 이처럼 영화 마케팅은 엄청나게 참신한 아이디어들이 필요하다.

초코파이처럼 장기 롱런하는 영화가 있다면 마케팅이 그렇게 어렵지 않다. 반면, 이름도 듣지 못한 새로운 영화가 나왔는데 제목이『기생충』이라면 어떨까? 만약 봉준호 감독이나 유명 배우들이 출연하지 않았다면, 또한 아카데미 상을 받지 않았다면 사람들은『기생충』이라는 제목만 보고 영화를 보러 가기는 쉽지 않았을 것이다. 최소한 지금처럼 많은 사람들이 보진 않았을지도 모른다. 이런 이유들 때문에 영화 마케팅이 어렵고도 재미있는 것이다.

영화 제작 시기별 마케팅 차이

앞서 사람들을 극장 박스오피스까지 데리고 오는 것이 영화마케팅이라고 했다. 그리고 영화 마케팅은 영화가 제작되는 단계부터 시작된다고 했다. 사실, 제작보다 더 먼저 영화가 기획될 때부터 마케팅이 시작된다. 영화는 기획, 프리프로덕션, 포스트 프로덕션, 개봉의 순서로 진행되는데, 영화 마케팅은 기획이라는 최초의 단계부터 시작한다. 여기에서 영화 마케팅이란, '영화라는 콘텐츠의 기획 단계부터 극장에 유통되기까지 이루어지는 모든 체계적인 경영활동'을 의미한다. 따라서 대부분의 영화사의 '경영'활동은 모두 마케팅이라고 볼 수 있다. 기획부터 제작, 유통단계까지 모두 마케팅에 포함되기 때문이다.

기획~프리프로덕션 단계

기획 단계부터 프리프로덕션 단계에서는 어떤 마케팅 방법이 결정될

까? 이 시기에는 마케터가 시나리오를 모니터링한다. 마케터들이 시나리오에 부정적이면 그 시나리오는 영화로 만들어질 수 없다. 이 부분에 더 재미있는 요소가 들어가야 한다거나, 최소한 S급 배우 정도는 나와야 한다는 등과 같이 캐스팅에 대한 의견을 내는 사람들도 마케터들이다.

이 정도 영화라면 마케팅에 들어가는 비용을 1차적으로 얼마 정도 잡아야 하는지에 대해서도 기획 단계에서부터 정해진다. 만약 어떤 영화를 마케팅한다면, 이 영화의 시나리오와 감독, 배우들을 보니 여기에는 이 정도의 마케팅 비용을 들이면 충분하겠다, 혹은 이 영화는 대박날 것 같으니 훨씬 더 많은 마케팅 비용이 있어야 하겠다는 것 등을 결정한다. 아니면 이것은 마케팅을 크게 해서 될 것이 아니니, 차라리 마케팅 비용을 적게 편성하고 많은 사람들이 볼 수 있도록 무료로 시사회를 많이 열어서 입소문으로 가야겠다고 할 수도 있다.

마케팅의 컨셉과 전략을 구상하고, 마케팅 관련업체를 선정하기도 한다. 봉준호 감독이 만든 영화이니 봉준호 감독을 미는 방향으로 할 수도 있고, 유명배우를 중심으로 가자고 할 수도 있고, 그 내용이 일본과 전쟁하는 것이니 지금 우리나라의 불매운동과 연결시키자는 등의 컨셉들을 이 단계에서 정한다. 마케팅 외주 업체를 선정하기도 한다. 포스터 사진작가는 누구로 할 것이며, 온라인 프로모션 업체는 누구로 할 것인지도 모두 기획 단계에서 결정한다. 콘텐츠에 대한 제작과 투자방향이 결정되는 초기 기획 단계에서부터 마케팅이 시작된다. 한국영화의 제작 및 투자 관리를 어떻게 하는지 알아야 마케터들이 이 단계에서 무엇을 기준으로 생각하는지 알 수 있다.

이 단계에서 중요한 것은 기획 초기에 영화의 투자와 제작방향이 결정 된다는 것이다. 첫째, 우리나라는 흥행성이 높은 작품 중심으로만 투자가 집중된다. 영화 10편을 만들어서 수익을 얻는 영화는 1~2편이고, 나머지 는 제작비도 못 뽑기 때문이다. 영화 10편 중 하나밖에 성공하지 못했더 라도, 그것이 나머지 10편의 제작비를 다 뽑고도 남을 만큼 성공하면 그 회사는 유지된다. 그러므로 영화제작사나 배급사, 투자사 입장에서는 흥 행성이 더 좋을 것 같은 영화에 집중적으로 투자하고 회사의 모든 역량을 집중할 수밖에 없다.

둘째, 한국영화 업계는 시장점유율보다는 편당 관객 수 및 수익을 중요 시한다. 6개월 동안 천만 명이 들어온 영화와 3개월 동안 천만 명이 들어 온 영화가 있다면, 영화 제작사나 투자사는 어느 쪽을 더 선호할까? 당연 히 후자일 것이다. 특히 극장은 스크린을 길게 할당해주지 않는다. 편당 또는 스크린당 관객 수와 수익을 위주로 생각하기 때문이다. 어떤 경우 에는 영화관에 갔어도 볼 만한 영화가 하나도 없는 경우가 있다. 그 기간 에 유명한 영화가 없을 경우, 전국에 있는 극장 스크린 중 50%를 확보할 수 있다. 물론 스크린 점유율도 중요하다. 스크린을 많이 확보할수록 수 익이 커지기 때문이다. 하지만 더 중요한 것은 편당 관객 수가 많아야 한 다는 것이다. 편당 관객 수가 많아지면 스크린은 극장이 알아서 확대시킨 다. 단, 시작할 때 스크린 수를 제대로 확보하지 못하면 극장에서 영화를 그냥 내려야 하는 경우가 생길 수 있음을 유의해야 한다.

셋째, 기획 초기에 유명 제작사나 투자조합에서 돈을 받는 것이 매우 중요하다. 영화를 보면 앞부분에 투자한 회사들이나 투자조합들의 이름

이 쭉 나온다. 그 사람들에게 시나리오와 감독에 대한 이야기를 해서 투자를 더 받아내야 한다.

넷째, 제작사와의 협력을 통해 세분화된 마케팅 전략을 수립하게 된다. 해당 영화의 장르와 제작 스태프, 출연 배우 등에 따라 세부적인 마케팅 전략을 잡는 것도 기획 단계에서 이루어진다. 단, 실제 적용까지는 시간이 있기 때문에 계속 다듬고 발전시켜 나간다.

다섯째, 흥행 리스크 관리를 위해 투자조합을 적극적으로 활용한다. 흥행 리스크 관리를 위해 여러 가지 방법을 쓰는 것은 당연하다. 이러한 제반 업무를 수행하고 책임지는 사람은 제작자다. 그런데 제작자는 혼자 영화를 만드는 것이 아니다. 여러 가지 이슈와 문제, 이해관계를 조절하고 실무적인 업무를 하며, 보고서를 만드는 것은 모두 영화 마케터들의 몫이다.

프로덕션 단계

프리프로덕션에서 포스트 프로덕션 단계 사이의 프로덕션 단계에서는 어떤 일이 벌어질까? 프리프로덕션 단계가 끝나면 실제로 영화를 찍기 시작한다. 이 단계에서 홍보나 광고, 온라인 혹은 오프라인에 대한 세부적인 전략안이 나온다. 마케터들은 PR, AD, SP, On-Line에 대한 세부전략과 실행안을 수립한다. 『미니언즈』라는 영화를 마케팅해야 한다면, 마케터들은 미니언 캐릭터와 맥도날드 햄버거를 묶어서 이벤트를 하자는

미니언즈 해피밀, 2020, 맥도날드.

식의 아이디어를 낸다. 이때 해피밀 세트를 구입하면 미니언 피규어를 나눠주자는 식의 계획도 이 단계에서 이루어진다.

기획 단계에는 영상의 사진자료가 거의 나와 있지 않다. 이 단계에서 세부전략을 만들고 공동프로모션을 구상하게 된다. 이때부터 언론에 촬영현장을 공개하기도 한다. 가끔 사고가 나거나 해프닝이 생기면 보도자료를 배포하기도 한다. 이때 배우가 액션 씬을 찍다가 무릎을 다쳤다는 식의 내용이 언론에 나오기도 한다. 또한, 경쟁작 분석 등을 통해 영화의 배급시기를 논의하기도 한다.

포스트 프로덕션 단계부터 영화의 개봉을 앞둔 시기까지는 무엇을 할까? 이 단계에서는 마케팅 예산이 확정되고, 광고매체 예산과 매체가 확정되며, 사후마케팅 전략과 실행안이 수립된다. 영화에 음향을 삽입하고 편집을 하는 등의 작업을 하는 동안 편집본에 대한 F.G.I.(Focus Group Interview)를 실행한다. 20대 초반 남성, 20대 초반 여성, 20대 후반 남성, 20대 후반 여성 등과 같이 나이와 성별에 따라 그룹을 나누어 영화를 보여준 다음, 영화에 대한 감상을 묻는 것이다. 이때 20대 초반 여성들은 열광적으로 좋아하는 반면, 40대 남성들은 거의 반응이 좋지 않다면 그에 맞춰 마케팅 전략을 세워야 한다. 이 영화는 아예 타깃을 좁혀서 20대 여성들을 중심으로 갈 것인지, 아니면 40대 남성들도 좋아할 수 있는 요소를 넣을 것인지 등에 대해 고민하고 반영하는 것도 이 단계에서 이루어진다.

포스트 프로덕션 단계에서는 영화 흥행에 대한 구체적인 예측이 가능하기 때문에 마케팅 예산을 최종적으로 확정한다. 물론 영화를 제작하는 사람 입장에서는 마지막까지 흥행을 기대하겠지만, 이 단계에서는 현실적인 판단이 가능하다. 흥행의 가능성이 보이면 더 큰 흥행을 위해서 마케팅 비용을 추가하게 되고, 흥행이 실패할 가능성이 높아도 마케팅 비용을 증가해서 문제를 해결하고자 노력하게 된다.

이 시기에 예고편과 포스터가 공개되고, 영화 시사회가 진행되고, 언론 보도를 통해 홍보가 적극적으로 추진된다. TV에 자주 등장하지 않았던

배우가 갑자기 방송국 언예 프로그램에 게스트로 출연하기도 한다. 이런 것들은 전부 마케팅의 일환이다. 에고편과 포스터를 공개하면서 다시 한 번 관심을 끌고, 현빈이 군대에서 전역한 이후 찍은 첫 번째 영화라는 식의 에피소드를 흘러 주면서 기자시사회 및 일반시사회가 진행된다. 개봉 시기에는 출연진들의 무대인사가 진행되기도 한다. 포스트 프로덕션 시기에 영화 마케터들은 영화가 극장에 상영되기 이전 한 달 동안 가장 바쁜 시기를 보내게 된다. 30억 원짜리 영화에서 20억 원을 제작하는 비용에 투자하고 10억 원을 마케팅비에 사용한다면, 그 마케팅 비용의 대부분이 극장 상영 전 마지막 몇 주 동안 집행되게 된다.

5.
영화의 유통
배급

배급의 개념

배급이란, 영화를 유통하고 판매하는 것을 의미한다. '영화'라는 콘텐츠는 다양한 윈도우를 통해 유통되어 매출을 일으킨다. 그런데 2018년 당시의 한국 영화시장을 보면, 극장에서 80% 이상의 매출이 발생하고 있음을 알 수 있다. 그렇다면 극장 말고 다른 곳은 넷플릭스 같은 온라인 플랫폼을 이야기하는 것일까? 그렇지 않다. 사실 넷플릭스가 없었을 때도 한국영화의 매출은 극장에서 8~90% 이상 발생했다. 지금은 『명량』이라는 영화를 TV 케이블 채널 등을 통해 볼 수 있지만, 『명량』매출의 대부분은 1500만 이상의 사람들이 극장에 가서 티켓을 사서 관람한 것에서 발생했다.

반면, 외국은 그렇지 않다. 일반적인 미국 영화에서는 극장 매출이 50%

정도에 머무른다. 물론 이것은 애매한 부분이 있다. 미국 영화산업에서 블록버스터의 경우 해외수익의 비중과 방송의 비중이 워낙 높기 때문이다. 어쨌든 일반적인 영화는 극장 매출이 약 50%를 차지한다고 하면, 나머지 매출은 DVD 같은 것으로부터 발생한다. 극장 관객이 영화에 대해 만족해도, 그 영화를 DVD로 구매하여 소유하려는 문화가 발달되어 있지 않다.

그렇다면 영화를 만든 사람이 배급까지 직접 할 수 있을까? 개념적으로는 그럴 수 없다. 영화를 제작하는 사람과 배급하는 사람은 따로 있다. 영화를 배급하는 사람들은 자신이 만들지 않은 영화에 대해 어떻게 배급하는 권한을 확보할 수 있을까? 배급권을 확보하는 방식에는 크게 3가지가 있다.

첫 번째는 제작투자를 통한 방법이다. 배급사가 제작 부분에 투자를 하게 되면 그 영화에 대한 배급권을 확보할 수 있다. 이것은 누가 봐도 성공하는 영화의 경우이다. 이것은 실제가 아니라 사례이지만,『신과 함께』라는 영화가 1000만이 훨씬 넘은 상태에서『신과 함께2』가 나온다면, 영화의 완성도와 상관없이 최소한 500만 이상의 관객을 동원할 것이라 고 생각할 수 있다. 그러므로 배급사들은 당연히 자신의 배급사에서 배급하고 싶을 것이다. 이런 경우에는 배급사가『신과 함께2』에 투자를 할 수 있다. 거기에는 자신들이 투자했으니 다른 곳에 팔 생각을 하지 말라는 의미가 들어가 있다.

두 번째는 외화를 구매하는 방법이다. 미국의 유명한 블록버스터 영화

들은 누가 한국에 배급할까? 디
즈니는 자신들의 영화를 우리나
라의 극장에 직접 배급할 수 있는
한국 지사가 있다. 그 와중에『쇼
생크 탈출』처럼 미국에서도 유명
하지 않은 영화들을 어떻게 배급
할까?『쇼생크 탈출』은 우리나라
에서는 큰 인기를 끌었지만, 미국
에서는 손익분기점을 간신히 넘
긴 정도였다. 이 영화의 배급사
는 이 영화를 우리나라에게 직접
팔 생각을 하지 않을 것이다. 우

『쇼생크 탈출』, 1995, 캐슬록 엔터테인먼트,
콜롬비아 픽처스.

리나라에서 인기가 있을지 없을지 알 수 없기 때문이다.

　우리나라 배급사 중에 한 곳이 '이 영화는 된다!'라고 생각했다면, 그 배
급사는 이 영화를 배급하고 싶으니 5천만 원에 이 영화를 배급할 수 있는
권한을 영화사에 요청할 것이다. 미국의 영화제작사는 그 영화를 한국에
배급할 생각도 없었고 통로도 없었다. 그러던 어느 날 갑자기 한국 배급
사에서 찾아와서 배급권을 달라고 한다면, 당연히 비교적 저렴한 가격에
배급을 판매할 수 있다. 만약 이 영화가 극장에서 수익이 많이 발생하면
그 수익의 대부분은 한국 배급사의 몫이 된다.

　세 번째는 단순 배급대행권을 확보하는 방식이다.『쇼생크 탈출』을 만
든 미국 영화사가 한국에 이 영화를 팔고 싶은데, 한국에서 아무도 이것

을 배급하려고 하지 않을 수 있다. 이런 경우엔 한국의 A배급사에게 연락해서 이 영화를 한국에서 배급할 수 있는 권한을 줄 테니 배급을 많이 해서 수익을 올려 달라고 하면 된다. 이처럼 미국의 제작사를 통해서 우리나라 회사가 배급권을 받았다면, 거기에서 나오는 수익의 일정 비율을 가질 수도 있다. 아니면 이 영화가 유명하지 않은 영화이고 성공할 가능성도 없다면, 배급사에서 일시불로 소정의 금액을 받고 배급권을 확보하는 경우도 있다.

배급의 방식에는 직접배급방식과 간접배급방식이 있다. 지금은 대부분이 직접배급을 하고 있다. 직접배급방식이란 배급사와 극장이 직접 계약을 맺는 것이다. 배급사는 극장과 보통 1:1로 계약을 한다. CGV는 전국에 영화관을 갖고 있으므로 배급사가 전국의 CGV 상영관들을 일일이 찾아다닐 필요 없이 CGV 본사와 계약을 하면 된다. 단관 극장이나 멀티플렉스 체인이 아닌 극장들과는 배급사가 직접 계약을 한다.

간접배급은 배급사가 지방의 극장이나 단관들과 계약하는 것이 너무 번거로우니, 그 지역에서 배급권을 잘 운영하는 회사, 즉 각 지역에서 배급망을 구축하고 있는 중간배급사와 배급대행계약을 맺는 방식이다. 이것은 과거 1990년도에 많이 있었던 방식이다. 대전지역의 극장 10여 개에 영화 배급을 하고 싶을 경우, 대전과 충청 지역의 모든 극장의 배급권을 관리하는 회사에게 배급대행을 의뢰한다. 그러면 그 회사가 각 각의 영화관과 계약을 맺는 방식이 간접배급이다. 지역에 따라서는 작은 극장도 있고, 큰 극장도 있고, 잘 되는 극장도 있고 아닌 극장도 있을 것이다. 이런 극장들을 전부 만나서 배급계획을 잡기는 쉽지 않다.

배급과 관련된 이슈들

현재 배급 관련해서는 아직도 관행화된 불합리한 유통구조가 남아있다. 이러한 구조를 개선할 수 있도록 노력해야 한다. 과거 우리나라에 들어온 외국회사들은 수익이 얼마나 나왔는지 정확하게 계산하지 않는 경우가 많았다. 외국영화의 수익이 많이 발생하자 외국배급사와 극장이 6:4의 비율로 수익을 나누어 갖기 시작했다. 한국 영화의 경우에는 5:5로 나눠 갖게 되는데, 외국영화의 수익을 분배할 때 서울지역에서는 이러한 방식으로 끝까지 유지를 하고, 지방에서는 5:5를 유지했다. 현재 CGV 같은 경우에는 55:45로 아직도 외화에 조금 더 이익을 주고 있고, 메가박스는 전국이 모두 5:5로 변경되어 있다.

또한, 불법복제 시장을 근절시키고 부가시장을 활성화시켜야 한다. 2000년대 초에는 극장매출이 영화산업 매출의 85% 이상을 차지했다. 이는 2010년 무렵까지 이어졌다. 영화가 불법복제로 돌아다니는 경우가 많았기 때문에 극장에서는 최대한 불법유통이 되지 않게 하고, 극장에 많은 관객이 오도록 노력했다.

2000년대로 넘어오면서 우리나라 영화의 배급에서 가장 중요한 것은 영화의 불법다운로드를 근절시키는 것이 되었다. 우리나라에서는 극장 이외의 매체로 판매하는 경우 부가판권, 또는 부가시장이라고 이야기한다. 이러한 부가판권 수익을 확대하는 것이 가장 중요한 과제가 되었다. 이처럼 불공평하게 관행화된 유통구조를 개선하고 외국산 영화, 국내 영화의 극장수익 분배문제와 불법다운 문제를 바로잡아야 한다. 또한 부가

판권시장을 키워서 극장수익의 비중을 줄여야 한다. 이러한 것들이 향후 우리나라 영화시장의 발전을 위한 과제라고 할 수 있다.

지금은 광역배급 시대다. 광역배급은 멀티플렉스를 토대로 가능해졌다. 현재 우리나라 영화계의 가장 큰 문제는 영화의 수익이 극장 매출에 지나치게 편중되어 있다는 것이다. 이것은 부가판권이나 해외 수익, 방송 수익이 너무 적다는 것을 의미한다. 이런 구조에서는 영화 제작비를 확보하기가 어렵다. 투자자가 보기엔 너무 위험해 보이기 때문이다. 따라서 수익구조를 다변화하기 위해 최선을 다해야 한다.

영화를 유통하는 사람들은 어떻게 하면 영화를 잘 만들지를 고민하지 않는다. 이들은 만들어진 영화를 가지고 어떻게 해야 우리나라에서 최대 수익을 끌어낼 수 있고, 해외에서도 수익을 낼 수 있을지, 어떤 통로로 영화를 배급해야 할지에 대해 고민하는 사람들이다. 이런 상황이라면 마케팅비 10억이 아까울까, 아깝지 않을까? 어떤 영화에 관객이 들어오지 않으면 30억으로 만든 영화든 50억으로 만든 영화든 망하는 것은 마찬가지다. 그런데 마케팅을 하면 어떻게 될까? 네이버에 들어갔는데 계속해서 영화 광고가 뜬다면, 사람들의 잠재의식 속에는 그 영화를 보고 싶다는 생각이 들게 된다. 또한, 주말에 본 지상파 영화 프로그램을 그 영화를 소개하면 자신도 모르게 그 영화에 관심을 갖게 될 확률이 높아진다. 제작자와 마케터, 유통업자는 그 비용이 제작비용만큼이나 중요하다고 생각하기 때문에 처음부터 일정 비용 이상을 책정해 놓는다.

영화 정산구조 사례

하나의 영화는 가치사슬을 통해서 만들어진다. 그렇게 만들어진 영화를 극장에 배급하고, 극장에서 판매해서 수익을 내는 일련의 과정을 유통이라고 한다. 유통을 통해 극장에서 올린 매출이 모든 단계의 사람들에게 분배되어야 한다. 만약 어떤 영화에 120만 명의 관객이 들어왔고 6500원의 관람료를 받았으며, 총 제작비가 30억 원이 들었다고 한다면, 이 영화의 정산은 어떤 식으로 진행될까? 제작비는 순제작비와 마케팅비 두 단계로 나뉜다. 순제작비는 영화 그 자체를 영화를 만드는 데에 들어간 돈이고, 마케팅비는 영화를 만드는 것 이외에 신문광고, 유튜브 영상 제작, TV프로그램 홍보 등에 들어간 비용을 뜻한다. 이는 극장에 영화를 올리기 전까지 실행하는 거의 모든 활동을 포괄하는 비용이라고 보면 된다. 그 두 가지를 합쳐서 30억 원이 들었다 가정하려고 한다.

보통 사람들은 25억 원 정도를 순제작비로 쓰고, 마케팅은 5억 원만 쓰면 된다고 생각할 수 있다. 작품만 좋으면 잘 팔릴 거라고 생각하기 쉽기 때문이다. 하지만 절대 그렇지 않다. 마케팅비가 더 많이 책정되어야 한다. 이 30억 원에는 영화감독과 제작자의 돈만 들어간 것이 아니다. 대부분 투자를 받은 것이다. 그렇게 투자받은 돈까지 모두 합쳐서 30억이 되면, 배급수수료가 2억 6천만 원이 나온다. 제작비의 8%를 배급수수료로 배급사에게 주기 때문이다. 그렇다면 이 영화를 만들어서 영화관에 돌리기 위해 들어간 돈은 32억 6천만 원이 되는 셈이다.

앞에서 120만 명이 6500원을 내고 이 영화를 관람했다고 했다. 따라서

관람수익은 69억 원이다. 이것을 어떻게 나눌까? 우리나라의 경우, 그냥 극장이 50%, 제작사가 50%를 가져간다고 보면 된다. 120만 명의 관객이 들어와서 69억 원의 수익을 냈으니 극장이 34억 5천만 원을 가져가고, 투자자와 제작사가 34억 5천만 원을 가져간다. 34억 5천만 원에서 제작비용으로 들어간 돈이 32억 6천만 원이니까 34억 5천만 원에서 32억 6천만 원을 뺀 돈이 영화를 통해 투자자와 제작사가 벌어가는 순수한 이익이다. 여기에서는 순이익이 1억 9천만 원, 약 2억 원이 발생한다.

2억밖에 못 벌었다고 하더라도 비디오, CD, DVD, 케이블TV 등에서 나오는 수익을 모두 합해서 10억 원 정도의 판권수입을 얻게 되면, 총수익은 약 12억 원이 된다. 우리나라에서는 이런 결과가 되는 경우가 별로 없긴 하지만 이 수익을 투자자와 제작사가 배분해서 갖게 된다. 이때 제작사가 투자를 100% 받았다고 가정하면 감독과 배우, 제작사의 힘이 크면 이 12억 원을 5:5로 나눠 갖고, 신인감독이거나 제작사가 작은 회사인 경우엔 7:3으로 투자자가 더 많이 가져가게 된다. 12억 원 중에서 8억 4천만 원을 투자사가 가져가고, 제작사는 나머지 3억 6천만 원을 벌게 된다.

그렇다면 투자자는 30억 원을 투자하고 번 돈이 8억 원밖에 안 되는 것일까? 아니다. 투자자는 이미 30억을 가져갔다. 그 후 남은 돈 8억 원을 또 가져가게 되는 것이다. 이 투자사는 30억 원을 투자하여 8억 원 정도의 수익을 보았다. 나쁘지 않다. 이렇게만 된다면 누구나 영화 투자를 하고 싶어 할 것이다. 하지만 이런 경우는 거의 찾아보기 힘들다. 만약 영화에 30억 원을 투자했는데 60만 명의 관객이 들어왔다면, 이 매출은 반으로 줄어서 35억 원이 될 것이다. 17억 원 정도가 투자사에게 들어오면, 그

투자사는 30억을 투자했으니까 13억 원을 손해 본 것이다.

이때 제작사는 손해를 보지 않는다. 제작비를 다 투자받았기 때문이다. 그렇다면 투자사들은 제작사에게 어떤 요구를 할까? 최소 10억 원은 제작사가 부담을 해야 20억 원을 투자해 주겠다고 할 것이다. 물론 대형 영화사나 믿을 수 있는 감독, 스타가 출연한다면 굳이 요구하지 않을 수도 있다. 그런 경우가 아니라면, 제작사는 머리가 복잡할 것이다. 어딘가에 가서 제작비용 10억 원을 구해 와야 하기 때문이다. 이때는 처음에 조건 없이 10억을 투자해 준 사람에게는 몰래 9:1로 수익을 배분해주겠다고 할 수도 있다.

CONTENTS

CONTENTS

1.
『태양의 후예』, 누가 진정한 승리자인가?

드라마와 영화의 가장 큰 차이는 무엇일까? 영화는 비교적 짧은 시간 동안 압축적으로 스토리를 전개하기 때문에 이야기의 진행속도가 빠르다. 그에 비해 드라마는 긴 호흡을 가지고 전반적인 구조와 관계를 설명해나간다. 영화는 극장에서 상영되는 콘텐츠이기 때문에 박스 오피스나 넷플릭스 등을 통해서 단타로 홍보된다. 반면, 드라마는 많은 사람들이 긴 시간을 가지고 지속적으로 소비하는 콘텐츠이고 각 편마다 다른 구조를 갖는다. 따라서 영화와 드라마는 다른 마케팅 전략이 필요하다. 이제부터는 드라마에 대해 더 자세히 알아보려고 한다.

지금까지 드라마는 일반적으로 방송이라는 플랫폼에 종속되어 있는 콘텐츠였다. 드라마는 KBS, SBS, MBC에서 방영이 되어야 고객들에게 도달이 가능했다. 그런데 지금은 넷플릭스 같은 새로운 형태의 플랫폼들이 많아지면서 드라마 자체가 독립된 콘텐츠로 받아들여지기 시작했다. KBS에서 방영했던 드라마 『태양의 후예』(2015)는 최고 시청률 38.8%

를 기록했던 흥행 콘텐츠다.『태양의 후예』의 제작비는 130억 원이었다.
『태양의 후예』이후 드라마 시장의 구조가 급변하면서 드라마의 규모가
커지기 시작했다. 이는『미스터 션샤인』이 넷플릭스에서 제작비로 300
억 원을 투자받으면서 더 확대되기 시작했다. 이 부분을 좀 더 자세히 알
아보려고 한다.

　제작비 130억 원을 투자받아서『태양의 후예』를 만든 제작사 NEW의
수익은 약 500억 원 이었다. 중국 판권료는 400만 달러(17억 원), 일본 판권
료는 160만 달러(19억 원)이었다. 2000년대 전까지 우리나라 콘텐츠가 벌
어들이는 해외수익의 7~80%는 주로 일본에서 들어왔다. 장르에 따라
다르긴 하지만, 드라마의 수익구조는 대체로 그와 같았다. 그러나 2010
년대 중반 이후에는 중국의 판매단가가 일본보다 훨씬 높아졌다.『태양
의 후예』는 27개국에 판권이 판매되었고,『태양의 후예』에서 나온 PPL로
만 30억 원의 광고수익을 얻었다. KBS가『태양의 후예』를 방영하면서 약
70억 원의 광고수익을 얻었다. 뿐만 아니라 중국의 동영상 플랫폼 아이치
이에서『태양의 후예』를 서비스하면서 얻은 광고수익만 약 1000억 원이
다. 이때 아이치이의 유료 가입자 수가 거의 2배 이상 급증했다. 이처럼
130억 원을 들여서 만든 드라마 한 편으로 많은 수익을 창출할 수 있다.
그리고 중국의 화책미디어가 2014년 2월에 500억 원을 투자해서 NEW의
지분 13%를 확보했다. 따라서 제작사의 수익 500억 원 중에서 60억 원 정
도는 화책미디어가 가져가야 할 돈이다. 이 작품을 기점으로 드라마는 방
송에 종속되지 않은 독립된 콘텐츠로 점점 자리매김하고 있다. 이 작품이
KBS에서 방영되었다는 사실도 중요하긴 하지만 말이다.

과거 방송제작현장은 아날로그적인 요소가 많았지만, 지금은 거의 모든 방송센터들이 디지털화되어가고 있다. 방송국 에는 수없이 많은 프로그램들과 그것을 작동할 수 있는 컴퓨터 시스템이 세팅되어 있다. 거기에서 일하고 있는 많은 사람들이 이제는 디지털 기기와 프로그램을 사용하는 것이 너무나 당연한 상황이 되었다. 방송드라마를 예술적인 관점에서 제작하고 싶어하는 사람들조차도 그렇다. 이런 방송

『태양의 후예』, 2016, NEW, 바른손, KBS 드라마본부.

환경 변화의 근본적인 원인은 디지털화에 있다. 보통 방송드라마 제작환경을 생각하면, 세트장에서 촬영감독이 촬영하고 조명을 담당하는 사람들이 쭉 서서 아날로그 방식으로 만드는 것만 떠올리기 쉽다. 그러나 시간이 지남에 따라 모든 환경이 점점 디지털화되고 있다.

2.
방송 유통 환경의 변화

방송의 디지털화는 방송기술이 과거의 아날로그 방식에서 디지털 방식으로 전환되는 기술적 변화를 뜻한다. 넓은 의미에서 보면 기술적인 변화뿐만 아니라 방송서비스의 영역과 수용자와의 관계, 방송산업 구조 등에 일대 혁신을 가져오는 패러다임의 변화라고 볼 수 있다. 옛날에는 방송드라마가 마스터 테이블을 만들어서 그 마스터 테이블을 수출하는 방식으로 진행되었다. 이것은 당연히 OTT를 통해 서비스될 수 없었을 것이고, 지금처럼 글로벌 유통망을 통해서 유통될 수 없었을 것이다. 1993년에 우리나라에서 50%가 넘는 시청률을 자랑했었던 메가히트 드라마인 『사랑이 뭐길래』가 그 대표적인 사례다. 그때는 본방송 이후에는 그 드라마를 볼 수 없었기 때문에 『사랑이 뭐길래』가 방송되는 주말 저녁 8시에는 길거리에 사람들이 거의 없을 정도였다. 그러나 방송이 디지털화되면서 패러다임이 완전히 달라졌다. 방송의 디지털화는 아날로그 방식으로는 불가능했던 새로운 서비스를 창출해냈다. 이제는 방송을 IPTV나 OTT로 볼 수 있으며, 이러한 뉴미디어들과 관련된 여러 부수적인 효과들이 계속

발생하고 있다. 디지털 매체는 아날로그 매체에 비해 고화질, 고음질의 고품질 방송서비스를 보장할 수 있다. 동일한 주파수 대역에서도 아날로그 방식에 비해 훨씬 더 많은 채널을 제공할 수 있다. 그뿐만 아니라 고도화된 쌍방향의 데이터 전송과 함께 여러 부가서비스를 제공할 수 있는 방송환경이 되어 가고 있다.

방송드라마가 지상파 방송으로만 나갈 때는 당연히 방송을 송출할 수 있는 타워를 갖고 있는 방송국이 힘의 중심이 된다. 디지털화, 다(多)채널화가 이루어진 뒤에는 그 힘이 분산되기 시작했다. 더 이상 모든 국민의 50%가 일정한 시간에 TV 앞에 앉아서 방송을 시청하지 않는다. 더 나아가서 이제는 유튜브를 통해서 시청자들이 직접 방송까지 하는 시대가 되었다. 이런 유튜브 방송의 영향력은 날이 갈수록 커지고 있다. 10여 년 전만 해도 어떤 사람이 방송에 나간다고 하면 출세한 사람 취급을 받았다. 그러나 요즘에는 방송에 나가는 것이 예전만큼 대단한 일로 여겨지지 않는다. 여기에서 권력관계의 변화가 일어나기 시작했다.

방송의 변화는 소비자의 권력이 강화되는 방향으로 진행되고 있다. 방송(放送, Broadcasting)은 '쏴 주는 것'이라는 뜻을 담고 있다. 하지만 이제는 각각의 소비자들을 최종 사용자(End User)로 타깃팅해서 방송하는 개념으로 바뀌었다. 과거에는 방송국이 신문매체보다도 훨씬 영향력이 컸지만, 지금은 개인 유튜브 방송의 영향이 더 커지고 있다. IPTV 가입자가 늘어나고 있는 것 역시 방송유통환경의 변화를 초래하고 있다. 이것은 소비자가 일방적으로 방송을 수용하는 것이 아니라, 인터넷으로 TV를 보는 VOD 서비스가 커지고 있다는 것을 의미한다.

디지털화로 인해서 방송의 패러다임 자체가 바뀌고 있다. 이러한 변화의 토대에 깔려 있는 것은 소비자의 권력이 강화되고 있다는 것이다. 이 과정 속에서 방송국 안에 있는 주체들의 권력관계도 변화될 수밖에 없다.

3.
방송콘텐츠 제작, 유통의 주체들

영상산업은 크게 영상콘텐츠가 제작되는 제작 부문, 개별 콘텐츠를 묶어서 편성하거나 가입자들에게 판매하는 사업자들로 이뤄진 패키징 부문, 구축된 인프라를 통해 콘텐츠를 전송하는 사업자들로 이뤄진 전송 부문의 3가지 부문으로 나뉜다. 여기에서 방송 콘텐츠 유통은 패키징 부문과 전송 부문에 속한다. 넷플릭스 같은 플랫폼이 패키징을 하고 있고, 그쪽의 인터페이스를 통해 콘텐츠를 전송하고 있는 것이라고 보면 된다. 제작된 콘텐츠를 패키징하고 그것을 쏘아주는 것, 즉 전송하는 것까지가 유통이다.

과거에는 방송콘텐츠가 방송망을 통해서 TV로 전달되었다. 대표적인 통신수단인 전화의 경우, 음성이 통신망을 통해서 전화기로 연결되었다. 따로 분리되어 있던 방송과 통신이 융합되기 시작했다. 콘텐츠는 방송프로그램을 통해서만 유통되는 것이 아니라 플랫폼을 통해 제작된 콘텐츠가 곧바로 소비되는 동시다발적인 유통이 일어나고 있다. 이처럼 플랫폼

에 제작과 소비가 바로 붙는 플랫폼 중심의 방송콘텐츠의 유통이 생겨나기 시작했다. 방송프로그램을 제 시간에 TV로 보는 사람들도 많겠지만, 유튜브 등의 다른 플랫폼을 통해 보는 사람들도 많을 것이다.

방송콘텐츠 제작과 유통의 3주체는 방송사, 제작사, 유통사다. 방송사는 MBC, SBS, KBS 등의 지상파나 케이블 TV 방송사들이다. 제작사는『태양의 후예』를 만든 NEW,『겨울연가』를 만든 팬 엔터테인먼트, 초록뱀 미디어 등 방송콘텐츠를 만드는 곳이다. 유통사는 POOQ, 넷플릭스 같은 플랫폼들이다. 이 세 주체가 얼마만큼 효율적으로 공조하고 있을까? 효율적이라는 말은 조금 지나치지만, 이들이 어떤 관계 속에서 일하고 있을까? 각각의 위치에서 서로에게 어떤 영향을 미칠까? 이 세 주체의 관계는 방송 콘텐츠 부가가치 창출의 토대이자 결과이다. 이것은 마치 극장과 영화제작사가 5대 5로 돈을 나눈다는 구조 위에서 영화배급의 중심적인 권력이 움직이는 것과 마찬가지다. 이 3개의 주체가 어떤 관계를 맺고 있는지 더 자세히 살펴보려고 한다.

현재는 방송사, 제작사, 유통사의 경계가 모호해지고 있다. SNL 제작팀에서 PD와 작가는 CJ E&M 소속이지만, 카메라감독과 카메라 팀은 외주 프로덕션 소속이다. 과거에는 방송사가 자체 프로그램을 직접 제작해서 송출하거나, 외주제작사에게 맡겨서 그것을 그대로 방송을 내보내는 두 가지 방식이 있었다. 반면, 지금은 PD와 작가는 CJ에 정규직으로 소속되어 있는 사람들이 하고, 그 외의 스태프들만 외주프로덕션 소속을 사용하는 방식으로 바뀌고 있다. 방송사와 제작사의 경계가 모호해지고 있는 것이다.

게다가 방송사들이 콘텐츠의 유통을 외부 회사에 맡기지 않고 자회사를 통해 유통하고 있다. SBS의 경우에는 SBS콘텐츠허브라는 자회사를 통해 자사의 콘텐츠를 유통하고 있다. 이처럼 날이 갈수록 방송사, 제작사, 유통사 간의 경계도 모호해지고 있다.

방송사

방송사는 방송프로그램 시장 또는 방송콘텐츠 시장에서 가장 큰 바이어다. 그리고 방송프로그램을 기획하는 콘텐츠 사업의 시발점이기도 하다. 어떤 뉴스를 내보낼지, KBS 창사 50주년 기념으로 어떤 다큐멘터리를 만들지, 선거 개표방송을 할 때 어떤 컴퓨터그래픽을 활용해서 만들지 등의 기획이 방송사에서 이루어진다. 방송사는 정책과 기획에 따라 프로그램을 자체 제작하기도 하고 외부 제작사에 의뢰하기도 한다. 특히 드라마 같은 경우에는 외부제작사에 의뢰하는 경우도 많다.

또한, 방송사는 콘텐츠의 다양한 유통이 가능하도록 권리를 확보하는 주체이다. 외부 제작사인 팬 엔터테인먼트에 『겨울연가』 제작 외주를 맡기면, 『겨울연가』는 우리나라에서는 KBS를 통해서만 나갈 수 있다. 이처럼 방송사는 유통망을 제한한다. 물론 『겨울연가』의 국내 판매권은 팬 엔터테인먼트가 갖지만, 유통망의 권한은 방송사가 갖는다. 방송사에서 이 프로그램을 내보내느냐 마느냐에 따라 제작사는 먹고 살 수도 있고, 망할 수도 있는 상황이었다.

여기에서 방송사는 자신의 채널에서 방송프로그램을 송출하는 최종 사용자(End User)라는 입장도 있다. 물론 이 프로그램을 맨 마지막에 보는 사람은 TV를 틀고 보는 고객이지만, 그 소비자가 TV를 켜기 전까지 모든 유통채널은 방송국에서 송출하면서 끝난다. 방송사는 송출하는 프로그램에 광고를 붙인다. 이 광고가 방송국의 매출에서 중요한 부분을 차지한다. 방송사는 프로그램을 기획하고 제작하고 외주 주고 권리를 모두 챙긴 다음 송출, 유통시켜서 거기에 광고수익까지 얻는 완성체라고 생각하면 된다.

제작사

『겨울연가』, 『별에서 온 그대』, 『도깨비』 등의 대표적인 한류 드라마들은 외주제작사에서 만든 것이다. 이뿐만 아니라 뉴스 등 방송사에서 자체제작하는 것을 제외한 모든 프로그램은 모두 제작사에서 만들어진다. 이는 총 방송시간의 40% 이상을 차지한다. 이러한 외주제작사의 수는 1991년 44개에서 2018년 728개로 늘었다. 그리고 외주제작사의 총매출은 2008년 7천억 원에서 2018년 2조 4,565억 원으로 커졌다. 시간이 흐를수록 제작사들이 콘텐츠를 만드는 경우가 더 많아지고 있다.

방송드라마의 경우, 과거에는 지상파의 KBS, SBS, MBC에서 드라마의 시간을 확정해 주지 않으면 드라마를 만들 수 없었다. 제작비를 감당하기 어려웠기 때문이다. 그리고 팬 엔터테인먼트 같은 영화 제작사들이 드라마의 한 축을 담당하고 있었다. 그렇게 초반에는 제작사 가 방송사에 종

속되어 있었다. 방송사가 자체제작을 계속하자 콘텐츠의 완성도와 퀄리티를 담보하기 어려워졌다. 방송사가 자체제작을 하기에는 인력도 부족하고, 그 것에 집중할 수 있는 기자재나 스태프도 부족했다. 그러자 자연스럽게 콘텐츠의 퀄리티가 떨어지게 되었다. 외주로 제작하면 제작주체가 다양해지기 때문에 방송의 퀄리티가 높아질 수 있다. 방송산업을 위해서는 외주제작비율이 높아져야 한다. 하지만 방송사의 안전하게 수익을 창출하기 위해서는 자체제작이 늘어야 했다. 방송사 입장에서는 자체제작이 많아지면 비용이 적게 들어간다는 장점이 있었기 때문이다.

제작사 초록뱀미디어의 경우, 드라마와 교양예능을 만들기도 하고 음반을 만들기도 한다. 이 콘텐츠들을 유통할 때 지상파 TV 방송사로부터 수주를 받아서 콘텐츠를 내보내기도 하고, 케이블로 내보내기도 하고, 외국 방송사에 넘기기도 한다. 제작사들이 콘텐츠 유통까지 시작한 것이다. 또한, 드라마를 만들 때는 OST가 들어간다. 예능을 만들 때는 배경음악을 삽입하기도 한다. 이때 음원을 삽입하거나 판매하는 것에 대해 제작사가 관여하게 된다. 영화, 게임, 방송, 음악 등 콘텐츠 유통에 종사하는 전문가들은 더 이상 장르에 구애받지 않고 여러 장르의 유통을 함께 처리하기 시작했다.

유통사

유통사는 국내 지상파 방송을 제외한 나머지 콘텐츠의 모든 부가가치를 창출하고 있는 곳이다. 방송콘텐츠에 광고가 붙는 등의 것을 제외한

그 이외의 모든 것, 예를 들어 OTT나 DVD 등을 유통시켜서 부가가치를 창출하는 곳은 모두 유통사이다. 콘텐츠의 해외영업이나 음반, 출판 등으로 OSMU를 확대하는 것도 모두 유통사에서 진행된다. 외주제작사의 수는 계속 증가하고 있지만, 유통사들은 그렇게 급격히 커지지는 못하고 있다. SBS콘텐츠허브처럼 각각의 방송사들이 자기 콘텐츠를 유통하는 유통사를 자회사로 갖고 있기도 하고, 통신사나 방송사가 돈을 모아서 함께 만드는 유통사도 있다. 이런 곳들은 판권을 위임받아서 유통을 시킨다.

그 유통사가 넷플릭스처럼 커져버리면 판권을 직접 수집하기도 하고, 직접 제작을 하기도 한다. 여태까지는 가장 힘 있는 유통사들은 방송 3사의 자회사들이었다. 이제는 유통사들이 콘텐츠 유통을 통해서 축적한 자본으로 제작까지 직접 하기 시작했다. 이제 방송의 3대 주체인 방송사, 제작사, 유통사의 권력관계의 흐름은 방송을 제작하는 쪽에서부터 소비자 쪽으로 이동하고 있다. 과거에는 방송사에 완전히 종속되어 있던 유통사와 제작사들의 힘이 점점 더 커지고 있다. 이처럼 방송사의 힘이 약해지고 제작사의 힘이 높아지는 이유는 유통사들이 독자적으로 제작비를 댈 수 있는 환경이 조성되고 있기 때문이다.

과거에는 물건을 만드는 사람들에게 힘이 있었다. 우리나라에 TV를 만드는 회사가 하나밖에 없고 TV생산량이 적다면, 모든 사람들은 TV가 나올 때까지 기다렸다가 그 제조사에서 붙인 가격으로 구매할 수밖엔 없었다. 제조사에서 유통망까지 다 갖추었던 셈이다. 삼성이나 LG 대리점에 가면 그 회사의 제품을 사는 것으로 되어 있었고, 유통사들은 어떻게 해서든지 물건을 받아내서 판매하려고 노력했다. 그런데 지금은 이마트나

월마트 같은 유통사 중심으로 시장이 움직이고 있다. 특히 미국의 경우에는 월마트의 힘이 세기 때문에 월마트가 상품의 가격을 결정한다.

오프라인 상품 시장에서든 온라인 콘텐츠 시장에서든, 힘의 저울추가 점점 유통사 쪽으로 넘어가고 있는 것이 분명하다. 물론 유통사가 유통만 하는 것은 아니다. 이마트나 홈플러스에 가면 자체 브랜드 상품(PB 상품)들이 있다. 이마트에서 자체 제작한 상품의 가격을 더 싸게 하거나 브랜드 광고를 하지 않으면서도 매장의 좋은 자리에 진열해서 경쟁을 하는 것이다. 이제 유통사가 제조업까지 진출하는 장면은 더 이상 낯설지 않다. 크게 보면 콘텐츠 업계에서도 동일한 현상이 일어나고 있다고 볼 수 있다.

4.
유통의 관점에서 본
제작, 유통 단계별 문제점

과거에는 그냥 방송 프로그램을 하나 만들고 본방송으로 방송을 하고 나서 몇 번 재방송하면 끝이라고 생각했기 때문에 유통 단계를 고민할 필요는 없었다. 그러나 방송콘텐츠가 다른 매체를 통해 유통되기 시작하면서 기획 단계에서부터 콘텐츠의 유통을 고민해야 하는 상황이 되었다. 제작사나 방송사가 방송콘텐츠를 만들어서 유통까지 직접 하면 계약서가 단순해지지만, 여러 가지 매체에서 유통할 가능성까지 고려한다면 결코 단순해질 수 없기 때문이다. 따라서 기획 단계(Pre Production)에서부터 다양한 경우의 수를 감안해 유통의 방법을 생각해야 한다.

방송콘텐츠는 DVD판매수익이 커질 수도 있고, 해외로 유통될 수도 있고, 드라마가 애니메이션으로 만들어질 수도 있다. 그런 점들까지 모두 고려하여 저작권자 및 저작인접권자와의 적절한 계약이 필요하다. 2차적저작물이 나오거나 해외에서 유통될 때 저작권을 어떤 방식으로 분

배할 것인지에 대한 규정도 있어야 한다. 현재의 계약관행은 지상파 방송 이외의 권리에 대한 규정이 미비하다. 같은 방송사 안에서도 유통주체와 제작주체 간의 이해와 협조가 만족스럽다고 보기는 어렵다. SBS 본사에서 제작을 하고, SBS콘텐츠허브에서 유통을 하게 되는 경우가 있다. SBS콘텐츠허브가 SBS의 자회사이긴 하지만 별도 법인으로 분리되어 있고, 서로의 이해관계가 완전히 일치하지는 않는다. 여기에 외주제작 등의 제작형태와 이해관계가 복잡해질수록 상호협조가 어려워진다. 이러한 유통의 관점에서 제작과 유통의 단계별 문제점을 기획단계, 제작단계, 유통단계로 나누어 보려고 한다.

첫 번째 단계인 기획 단계에서부터 방송콘텐츠를 재편집이 가능한 방식으로 기획해야 한다. 현재 우리나라 드라마들은 1편 당 약 1시간의 분량으로 만들어지고, 1주일에 2번 방송이 되는 것을 전제로 16부작, 12부작 20부작 정도로 제작된다. 그러나 다른 나라에서는 그 콘텐츠가 방송되는 시간대가 다를 수도 있다. 중간광고가 들어가는 나라도 있을 것이다. 이런 모든 것에 따라서 내용이 재편집될 수 있는 가능성을 고려해야한다. 해외 수출 또는 셀스루 시장의 소비자 욕구에 맞춰 4부, 10부, 20부 등으로 재편집이 가능하도록 기획하는 것도 검토할 필요가 있다. 이러한 고려를 하지 않고 영상을 제작하는 것과, 미리 기획한 다음에 제작하는 것은 큰 차이가 있다.

우리나라에서만 유통이 되면 큰 문제가 없지만, 중국에 유통할 가능성을 고려한다면 내용에도 변화가 필요할 수 있다. 우리나라와 중국이 전쟁하는 내용의 드라마는 중국에서 인기를 끌기 어려울 것이다. 『태양의

후예』의 경우, 중국판에서는 북한과 관련된 부분이 전부 삭제되었다. 이런 부분들을 기획 단계에서부터 조정하고 고려해야 한다. 이처럼 국제적으로 민감한 소재가 부분적으로 삽입되어 있을 경우, 삭제 가능한 형태로 기획할 필요가 있다. 그래야 유통할 때 추가비용이 들어가지 않고, 문제가 줄어들 수 있다.

또한, 기획 단계에서는 2차 유통이 가능하도록 일괄계약을 맺어야 한다. 이 때문에 예전에는 2장이면 충분했던 계약서가 요즘에는 거의 30~40페이지가 넘어가게 되었다. 이처럼 콘텐츠의 마케팅과 유통 분에서 계약이나 법적인 관계가 중요해졌다. 때문에 미국 콘텐츠 유통사의 대표들은 상당수가 변호사인 경우가 많다.

2차 유통에 대한 계획이 정확하지 않으면 아무리 인기 있는 콘텐츠가 나왔더라도 부가수익을 창출해내기 어려울 수 있다. 드라마를 만들 때 음반사업을 어떻게 할 것이고, 소설이나 화보집을 만들 때는 어떻게 할 것이며, 머천다이징 사업을 할 때는 어떻게 한다는 등 다양한 사업에 대해 세세하게 계약하고 저작인접권자들과도 계약을 해야 한다.

이런 이유로 인해서 계약이 점점 섬세하고 복잡해지면 이것 때문에 콘텐츠를 만들기 시작하는 단계에서부터 문제가 발생하게 된다. 지금 일본의 경우가 그러하다. 이와 같은 섬세한 계약에 동의하는 사람들만 데리고 콘텐츠를 만들려고 하다 보니 아예 비즈니스나 프로젝트 자체가 위축되어버리는 경우가 발생한 것이다.

두 번째 단계인 제작단계에서는 부적절한 음악의 사용을 자제해야 한다. 지금은 많이 개선되었지만 2000년대까지만 해도 국내에서 콘텐츠를 제작하는 일, 특히 드라마를 제작하는 일은 육체적으로 매우 힘들었다. 현재는 사전제작의 비중이 높아졌지만, 그때만 해도 드라마를 촬영할 때는 방영과 촬영을 병행하곤 했다. 그러다 보니 드라마 후반부로 갈수록 제작과 방송의 간격이 점점 짧아졌다. 촬영현장에서 쪽지대본을 받아서 방송 몇 분 전까지 제작하는 일이 많았고, 심지어는 100시간을 안자고 일 하는 등 믿지 못할 정도로 과부하가 걸리는 구조였다.

그렇게 되니 포스트 프로덕션 과정의 시간을 확보하기가 어려웠다. 저작권 문제가 해결되지 않은 음악을 막 사용하기도 했다. 시간 내에 맞춰서 드라마를 공급하는 것에 너무 집중을 하다 보면, 세부적인 것들을 신경 쓰지 못하게 된다.『겨울연가』가 일본에 수출되었을 때 가장 크게 문제가 되었던 부분이『겨울연가』에 쓰인 해외음악 중 허락받지 않고 사용한 음악이 많았다는 것이었다. 그런 음악들을 다시 걷어내고 다른 음악을 넣는 등 일본에서 서비스하기 위해서 재작업을 해야 했다. 이러한 문제를 제대로 처리하지 못한 채로 드라마가 방영되자, 미국의 저작권자가 일본의 유통방송사를 통해서 소송을 제기하는 경우도 있었다.

이제는 보통 드라마 한 편을 만들 때 10여 곡의 OST를 자체 제작하는 것이 일반적이다. 작사가, 작곡가 또는 가수를 통해 OST 음악들을 확보하고, 그것을 콘텐츠에 사용하는 것과 관련된 계약도 미리 완료해 놓는 것이다. 나중에 2차적 저작권 문제가 너무 복잡하니, 드라마 제작사 쪽에서 아예 저작권을 완전히 구입해 놓는 경우도 있다. 그것은 가수의 위

상 에 따라서 협의하여 결정하면 된다. 이처럼 저작권자와 저작인접권자가 계약을 통해서 모든 음악의 권리를 보장받을 수 있는 시스템을 갖춰나갈 필요가 있다.

또한, 제작단계에서는 클린 테이프와 스틸사진들을 확보해야 한다. 오락프로그램이나 다큐멘터리의 경우, 자막 없는 클린 테이프를 따로 관리할 필요가 있다. 자막이 다 들어간 상태가 최종본일 경우에는 해외 유통이 될 때 문제가 생긴다. 지금은 당연한 일이지만, 옛날에『무한도전』등 우리나라 예능프로그램이 해외에 처음 나갈 때 이런 문제들이 발생한 적이 있었다. 지금은 당연히 이 부분을 클린테이프로 외국에 판매를 한다. 외국에서는 우리나라 자막을 번역한 다음, 컴퓨터그래픽을 이용해서 자국어 자막을 삽입하고 있다.

요즘에는 콘텐츠를 만들 때 스틸사진이나 제작과정의 메이킹 필름을 점점 많이 만들고 있다. 물론 그 콘텐츠 자체로도 충분히 가치가 있지만, 메이킹필름이나 스틸사진 자체로도 수익을 창출할 수 있기 때문이다. 사람들은 좋아하는 드라마의 메이킹 영상을 재미있게 보는 경우가 많다. 이런 것은 아예 DVD를 통해 판매가 이루어지는 경우도 많다. 이런 부분을 기획 단계에서 미리 생각해두고, 제작 단계에서 유통과 마케팅을 고려해서 제작해두는 것이 중요해졌다.

기획 및 제작 단계에서 해결해야 할 문제들이 해결되지 않으면 유통단계에서 상당한 난관에 부딪히게 된다. 세 번째 단계인 유통단계에서는 저작권자와 저작인접권자 사이에 법적인 분쟁이 일어나지 않도록 계

약서를 세밀하게 작성해야 한다. 일단 법적 분쟁이 발생하면 초기에 해결하는 것에 비해서 비용과 시간이 훨씬 많이 소요되기 때문이다. 유통 단계에서는 프로그램의 성공과 실패가 이미 판가름이 나 있기 때문에 눈앞에 보이는 이익을 양보하는 것이 더욱 어려울 가능성이 높다.

OST, 다운로드 서비스 등의 음원사업 분야에서 분쟁이 가장 많이 발생한다. 출판 역시 방송물 집필계약당시 방송사(제작사)와 작가의 계약서에 맹점이 있을 수 있다. 이처럼 법적분쟁에 휘말리게 되면 사업 자체를 포기해야 하는 경우가 생길 수 있다. 물론 이러한 법적분쟁은 주로 콘텐츠가 성공했을 때 발생한다. 실패했을 경우는 법적분쟁을 벌일 이유조차 없기 때문이다. 어쨌든 성공할 경우를 대비해서 사전에 계약서를 잘 정리해 놓을 필요가 있다.

해외시장을 위해 PPL도 신경 써야 한다. 간접광고 등 공익성이 문제되지 않는 2차 시장에서는 재편집을 통해서 PPL을 삽입하는 것이 좋다. 자신이 만든 콘텐츠와 함께 해외진출을 노리는 기업들과 효과적인 결합을 할 필요가 있다. 이것은 제작비를 뽑기 위한 중요한 통로이다. 이때 우리나라 업체의 PPL만 계약하지 않고, 유통될 것이 확실한 중국이나 일본 업체들의 PPL도 확보할 수 있다.

PPL은 콘텐츠를 다 만들고 난 후에는 수정하기 어렵다. 아무리 컴퓨터 그래픽 처리를 잘 한다고 해도, 컴퓨터그래픽으로 현재 마시고 있는 음료병과 똑같은 사이즈의 음료병을 갖다 넣기는 쉽지 않다. 그러므로 콘텐츠의 기획 단계 와 제작 단계에서부터 PPL에 대한 세심한 고려와 준비

가 필요하다. 물론 코카콜라처럼 일본, 중국, 한국에서 동일하게 사용되는 물건이라면 더 좋다.

방송콘텐츠를 제작하는 사람들은 이런 것들을 전부 인지하고 있어야 한다. 물론, 현실적으로 그렇게 하는 것이 쉽지만은 않다. 따라서 콘텐츠를 제작하는 회사들은 이런 부분을 신경 써서 기획하고 관리해 줄 전문적인 직원들이 필요하다.

5.
방송콘텐츠 해외마케팅

방송콘텐츠의 판매방식

방송 프로그램 판매는 크게 3가지로 나눌 수 있다. 바로 시점에 따른 판매방식, 단위에 따른 판매방식, 채널 단위 판매방식이다. 시점에 따른 판매방식에는 사전 판매 방식과 사후 판매 방식이 있다. 방송프로그램에서 '사전'이라는 말은 방송프로그램이 진행되기 전을 뜻하고, '사후'라는 말은 방송프로그램이 진행된 이후를 뜻한다. 드라마의 경우에는 지상파나 케이블에서 방송이 나간 시점 이후 판매되는 것을 의미한다.

사전 판매 방식은 프로그램이 완전히 제작되기 이전에 배급권리, 방영 권리 등에 대한 재정적 지원, 즉 선투자를 받는 것이다. 여기에는 비디오, DVD, 외국방영 판매권 등이 포함된다. 제작사는 프로그램 제작에 있어서 심리적 안정성을 확보할 수 있고, 판권수익 선확보를 통해 얻은 수입을 제작비에 재투입할 수 있다. 구매자는 프로그램 완성 여부와 작

품성에 대한 리스크를 감수해야
한다. 『태양의 후예』가 그렇게 사
전판매가 되었던 콘텐츠였다. 그
리고 『겨울연가』 이후에 워낙 배
용준의 인기가 높았기 때문에 배
용준이 주인공으로 나오는 『태왕
사신기』가 일본의 사전투자를 많
이 받았다. 그러나 결과적으로는
흥행에 실패했기 때문에 구매자
로서는 리스크를 떠안은 셈이 되
었다. 한편 『태양의 후예』에 선투
자한 화책미디어는 큰 수익을 올
렸다. 화책미디어는 『태양의 후

『태양의 후예』, 2016, NEW, 바른손,
KBS 드라마본부.

예』 제작사 New에 투자하였고, 아이치이에 동영상 서비스 권리를 높은
가격으로 판매했기 때문이다. 김은숙 작가의 『태양의 후예』와 『도깨비』
는 세계적으로 큰 인기를 얻었다. 그러므로 김은숙 작가처럼 유명한 사
람이 쓴 다음 드라마의 경우, 우리나라뿐만 아니라 해외에서도 사전 판
매가 이루어질 수 있다. 우리나라에서 새롭게 만든 방송 프로그램이나
유명하지 않은 배우와 PD가 만든 새로운 드라마라면 당연히 사후 판매
방식이 될 것이다.

사후 판매 방식은 작품이 완성된 후 계약을 하는 방식이다. 다른 상품
을 거래할 때와 마찬가지로 일반적인 거래방식이라고 할 수 있다. 제작
사는 전체 제작비와 마케팅 비용을 모두 부담해야 한다. 구매자는 완성

작품을 직접 확인한 후 계약한다는 점에서 리스크가 적지만, 좋은 작품을 계약하기 어렵고 비용이 많이 소요된다. 『대장금』이 대표적인 사례이다. 앞에서 사전판매는 유명작가나 PD가 제작하거나 유명 배우가 출연했을 때만 가능하다고 말한 바 있다. 그러나 사후판매가 꼭 나쁜 것은 아니다. 『태양의 후예』가 사후판매된다면 사전판매보다 훨씬 많은 돈을 벌 가능성도 있다. 리스크가 있으면 수익이 적어지고, 리스크가 없으면 수익이 많아진다고 생각하면 된다.

두 번째는 단위에 따른 판매 방식이다. 여기에는 단순판매 방식과 패키지딜 방식이 있다. 하나의 콘텐츠를 한 번에 파는 것은 단순판매이다. 즉, 단순판매는 프로그램 단위별로 가격 등의 거래조건을 상호협의하여 거래하는 방식이다. 이것이 가장 일반적인 방식이라고 할 수 있다. 이 경우 확정된 가격조건으로 계약하는 방식이 일반적이지만, 최소 보장가격(Minimum Guaranty)과 추가로 러닝 로열티(Running Royalty)를 지불하는 방식으로 운용되기도 한다. 일단 콘텐츠를 구매하는 초기비용을 낮추는 것이다. 이 방식은 자기가 사고 싶은 것을 개별적으로 구입하는 방식이라고 할 수 있다. 유통사나 상대 회사가 묶어주는 콘텐츠들의 시장성이나 성공가능성이 확실하지 않기 때문이다. 『나는 가수다』같은 포맷이 단순판매 형태로 진행되는 경우가 많다.

패키지딜은 복수의 프로그램을 하나로 묶어서 일괄적으로 계약하는 방식이다. 판매하는 사람의 입장에서는 자신들의 우수한 콘텐츠와 잘 팔리지 않는 콘텐츠를 한 번에 판매할 수 있다는 장점이 있다. 구매하는 사람의 입장에서도 비교적 싼 가격에 많은 콘텐츠를 확보할 수 있다는

장점이 있다. 프로그램 포맷은 단순판매형식, 완성된 콘텐츠는 패키지 딜 형식으로 거래된다고 보면 된다.

세 번째로 채널 단위 판매는 다국적 기업이나 광범위한 지역을 대상으로 하는 채널에 판매되는 것이다. 채널에 들어가는 프로그램 전체를 공급해 주거나, 콘텐츠를 단순판매 형식으로 구매하고 영역 제한 없이 활용하기도 한다. KBS world, Arirang TV 같은 경우 전 세계에서 이 채널들을 볼 수 있다. 이런 식으로 다국적 광범위 판매를 하기도 하고, 채널 하나를 확보해서 다국적 기업, 디즈니나 애니메이션 채널 같은 것들이 채널을 유지 관리하는 방식으로 하기도 한다. 물론 현지국의 규정에 따라 최소한의 그 나라 콘텐츠를 넣어야 할 수도 있다. 하지만 그것조차도 채널을 운영하는 주체에서 관리할 수 있다. 이것을 한 나라에서만 운영할 것인지, 아니면 위성TV을 통해 여러 국가에 광범위하게 판매할 것인지도 결정할 수 있다.

MBC 플러스가 베트남 현지채널에 진출을 해서 지상파 방송국인 VTC와 함께 채널을 같이 만든 사례가 있다. MBCVTC 또는 VTCMBC 라는 공동 채널을 만들어서 같이 운영하는 것이다. 우리나라 케이블 TV에 디즈니 채널이 있는 것과 동일한 방식이다. 또한, CJ Media Japan은 현지 채널과 합작을 하는 것이 아니라 아예 지사를 만들어서 엠넷을 일본에 진출 시켰다. 이것은 독자적인 투자가 된다. 엠넷을 통해 한류 팬들과 재일교포들에게 우리나라 음악 중심의 엔터테인먼트 콘텐츠를 안정적이고 지속적으로 공급할 수 있게 되었다.

방송콘텐츠의 계약

방송콘텐츠 해외마케팅을 할 때나 방송프로그램 계약을 할 때 어떤 부분에 집중하고 신경 써야 할지를 미리 생각해야 한다. 독점인지 아닌지, 계약기간을 얼마로 할 것인지, 방영권의 종류를 어떻게 할 것인지, 이 3가지가 방송프로그램을 계약할 때 가장 중요한 요소가 된다.

독점인 경우, 배급사는 방송사와 미리 협의된 기간 동안에는 다른 매체에 이중으로 방영권을 판매하면 안 된다. 어떤 외국 채널이 한국에서 아무리 인기가 있다 하더라도, KBS에도 팔고 MBC에도 팔 수는 없다. 그러나 비독점 계약을 했을 경우에는 가능하다. 이 경우에는 비독점으로 계약하는 대신에 돈을 깎을 수 있다. 비독점 계약은 콘텐츠나 채널이 큰 수익을 창출하기 어렵다고 판단되었을 때 선택할 수 있는 방법이다.

방송콘텐츠 계약을 할 때는 배급사와 방송사 사이에 계약하고자 하는 콘텐츠의 유통기간, 즉 계약기간을 정해야 한다. 영화채널을 보다 보면 똑같은 영화가 계속 반복해서 나오는 것은 방송사와 배급사가 그 영화를 2020년까지 총 20번을 방송할 수 있다는 식으로 계약했기 때문이다.

송출방식을 인터넷, 위성, 케이블, 지상파 중에서 무엇으로 할지도 정해야 한다. 그것에 따라 방영권이 구분되고, 방영할 수 있는 시기에 따라서도 구분된다. 이에 따라 계약을 다르게 진행한다. 방송프로그램 판매에 대한 계약은 유통기간에 따라 달라지기도 한다. 유통기간을 짧게 받아서 방영을 2번밖에 하지 못하면 가격이 저렴해지고, 방송을 많이 할

수 있으면 가격이 높아진다. 똑같은 콘텐츠가 반복적으로 나오는 것은 바로 이런 계약 때문인 것이다. 방송프로그램을 계약할 때는 원제작사를 명기해야 한다는 조항을 넣어야 한다. KBS에서 『겨울연가』가 나오면 제작사가 KBS라는 생각을 하기 쉽다. 방송사가 드라마를 자체 제작하는 경우도 많기 때문이다. 그러나 겨울연가는 팬 엔터테인먼트라는 원저작권사가 있다.

제작년도 역시 중요하다. 콘텐츠를 방송할 때 2021년에 할 수도 있고, 2022년에 할 수도 있기 때문에 방송된 시점은 그리 중요하지 않다. 제작된 년도가 중요하다. 감독과 출연진이 누구인지도 계약서에 명기되어 있어야 한다. 그래야 저작권자를 확인할 수 있기 때문이다. 계약을 체결할 때는 배급사, 프로그램명, 장르, 계약기간, 계약금액, 지불조건, 방송용 테이프 조건, 원제작사, 제작년도, 감독, 출연진 등이 명시되어 있어야 한다.

지금부터 2005년에 『대장금』이 일본과 체결했던 실제 계약 내용을 알아보려고 한다. 『대장금』은 사후판매 방식으로, MBC가 해외 판권을 갖고 있었다. 그렇게 단순판매 형식으로 전 세계 60개국에 수출되어 1300만 불의 매출을 올렸다. 지금 생각하면 큰돈이 아니지만, 그때 당시에 해외 방송국들과 이런 판매 계약을 한다는 것은 거의 기적과도 같은 일이었다.

일본과 계약을 할 때 MBC는 2차적저작물 계약을 좀 더 섬세하게 진행했다. 『겨울연가』 같은 경우, KBS에서 일본과 계약할 때는 일본에 모든 권한을 줘 버렸다. 그렇게 해서 KBS가 손해를 많이 봤기 때문에, MBC에

『대장금』, 2003, 스튜디오드래곤.

서는 그 사례를 바탕으로 좀 더 섬세한 계약을 맺었다. MBC는 TV방영권과 복제배포권을 미니멈 개런티와 러닝로열티 형태로 계약했다. 보통 러닝로열티는 수익의 10~15% 정도 비율로 요구하고 있다. 그리고 상품화권(머천다이징)은 이것으로 브로마이드나 피규어를 만드는 권한으로, 관련된 모든 수익의 50%를 받는 것으로 계약했다.

　　『대장금』으로 가이드북이나 만화, 시나리오북, 요리집, 소설 등의 출판물을 제작할 경우 소비자가의 6~7%를 받기로 계약했다. 만약 『대장금』과 관련된 미술품이나 이벤트, 전시회를 할 때도 인세를 받고, 빠칭코에서 『대장금』의 음악이나 디자인을 활용할 때도 인세를 받기로 했다. 그리고 드라마 콜렉션을 CD나 DVD로 판매할 때, 대장금 궁중요리를 판매할 때, 테마파크를 운영할 때 등등 모든 경우의 인세를 받기로 계약했다. 만약 이것을 일본과 사전에 계약해 두지 않으면, 사후에 협의해서 금액을 조정하기가 어려워진다. 이런 내용들을 모두 이해하고 계약할 수 있는 사람이 우리나라에는 아직도 많지 않다. 앞으로 이런 사람들이 더 많이 필요할 것이다.

　　방송드라마들은 어떻게, 어디에서 거래가 이루어질까? 방송드라마나

프로그램들의 거래가 이루어지는 곳은 주요 해외 TV견본시장이다. 전 세계의 TV방송국이나 제작사들이 우리나라의 코엑스 같은 곳에 부스를 차려놓고, 전 세계에서 온 바이

『겨울연가』, 2002, 팬엔터테인먼트.

어들과 협상을 하고 계약을 맺는 곳이다. 칸느에서 개최되는 세계 최대의 TV마켓인 MIP-TV, 같은 장소에서 매년 10월 개최되는 MIP-COM 등이 있다. 전 세계에서 가장 큰 TV견본시장은 매년 1월 미국과 라스베이거스에서 개최되는 미국 중심 프로그램 마켓인 NATPE, 매년 4월에 프랑스와 칸느에서 개최되는 세계 최대의 TV마켓인 MIP-TV, 같은 장소에서 매년 10월 개최되는 MIP-COM 등이 있다.

유명한 작가가 참여하는 새로운 드라마가 기획되는 경우, 해외의 유명 마켓플레이스에서 사전판매가 가능하다. 그러나 해외에서 제작된 방송 프로그램을 거래하는 시장 자체는 매우 폐쇄적이다. 새로운 사람이 담당자가 되면, 계약이 잘 이루어지지 않는다. 예전에 거래했던 사람들과 신뢰관계가 형성되어 있기 때문이다. 매년 최소한 3번씩 똑같은 사람을 만나게 되기 때문에, 여러 번 본 사람, 거래를 한번이라도 해 본 사람들끼리 서로 믿음을 갖고 거래를 하게 된다. 작년에 A라는 사람으로부터『대장금』을 구입하고 방영해서 큰 수익을 봤다면, 그때의 계약 조건이 합리적

이었다면 A가 올해 가져온 콘텐츠를 구입하거나 사전투자를 하는 데 부담이 훨씬 덜할 것이기 때문이다. 그곳의 사람들은 보통 10년, 최소한 5년이나 3년 이상 거래하는 사람들끼리 1년에 3번 이상 만난다. 그러므로 우리나라의 방송프로그램 해외 마케터들은 전문적인 위치에 있다고 볼 수 있다. 그 사람의 실력도 중요하지만, 이 시장에서는 그 사람이 거래시장에 얼마나 지속적으로 나오느냐가 중요하다. 현재는 이러한 견본시가 약화되고 있다. 넷플릭스 같은 거대 OTT에서 모든 프로그램들을 다 구매하기 시작했기 때문이다. 그러다 보니 요즘에는 개별적으로 구매하는 의미가 줄어드는 추세다. 그러나 아직까지는 이러한 견본시가 건재하다. 전 세계에는 TV로 방송프로그램을 보 는 것이 대세인 국가들도 많기 때문이다. 이들은 아직 OTT 서비스의 점유율이 낮은 국가들이 대부분이다.

여기에서 우리나라는 한국관(Korea Pavilion)이라는 명칭을 쓴다. 물론 CJ 같은 규모가 되면 따로 부스를 만들기도 한다. HBO 정도 규모가 되면 부스가 훨씬 세련되고 멋있어진다. 인터넷으로 'MIP-COM'이라는 키워드를 검색하면 관련 사이트들이 나온다. 그곳에서 프로그램들이나 전시 행사들에 대한 이야기를 볼 수 있다. 올해 것도 볼 수 있으니 방송프로그램 이나 해외마케팅에 관심이 있다면 참조해 보면 좋다.

방송콘텐츠의 상품적 특성

방송콘텐츠를 해외에 판매할 때는 그 콘텐츠의 특성을 명확하게 파악하고 있어야 한다. 그래야만 그 콘텐츠를 좋은 조건으로 판매할 수 있다.

방송콘텐츠는 작품 완성 전에 투입되는 요소만으로는 품질과 수요예측이 어렵다. 방송콘텐츠의 상품적 특징을 볼 때 이 특징을 항상 잊지 말아야 한다.

첫 번째, 방송콘텐츠는 작품완성 전의 투입요소만으로 품질과 수요 예측이 어렵다. 보통 핸드폰에 몇 천만 화소의 카메라를 넣고, 광각 기능을 추가하고, LCD 패널에서 OLED로 넘기는 등의 기술적 혁신과 기능만으로도 그 기종의 판매량을 대충 예상할 수 있다. 만약 혁신적인 기술과 풍부한 기능을 가진 휴대폰을 가격까지 저렴하게 책정한다면, 그 제품은 사실상 성공을 보장받는 것과 마찬가지다. 최소한 매출의 측면에서는 일정 이상의 성공을 거둘 수 있을 거라고 예상할 수 있다. 반면, 방송콘텐츠는 그렇지 않다. 100% 사전제작되는 몇몇 드라마 같은 콘텐츠는 조금 다를 수도 있지만, 그렇지 않은 콘텐츠는 작품을 완성하고 방영해서 소비자들의 반응을 실제로 확인하기 전까지는 상품성이나 작품성, 매출액을 예측하기가 어렵다. 유명한 배우가 나온다고 해서 반드시 성공한다는 보장이 없는 것이다.

두 번째, 방송콘텐츠는 상대적으로 높은 문화적 할인이 발생한다. 해외 판매를 할 때 가장 진입장벽이 낮은 콘텐츠는 게임이다. 게임은 한국에서 만들었든, 미국에서 만들었든, 튀니지에서 만들었든 재미있기만 하면 된다. 하지만 방송콘텐츠는 그렇지 않다. 그 나라의 사회적 맥락을 이해하지 못하면 콘텐츠의 내용을 이해하기 어려운 경우가 많다. 일반인들이 중국문화나 역사에 대한 이해 없이 중국의 50부작 대하드라마를 이해하기는 쉽지 않은 것과 마찬가지다.

세 번째, 방송콘텐츠는 소수의 킬러콘텐츠가 시장을 주도한다. 모든 방송콘텐츠가 외국의 소비자들에게 도달할 수는 없다. 그 나라들도 방송시간이 무한정으로 주어지는 것은 아니기 때문이다. 우리나라 콘텐츠가 해외에 들어 갈 때도 진입장벽이 높다. 우리나라에서 별로 인기 없었던 작품이 해외로 들어갈 가능성은 더욱 적다. 킬러 콘텐츠는 들어갈 수 있지만 흔하고 평범한 콘텐츠가 해외로 들어가기는 매우 어렵다. 이런 소수 킬러콘텐츠에 의한 80:20 원칙이 적용된다. 방송콘텐츠 제작사가 10개의 방송프로그램을 방영하거나 판매했을 경우, 80%의 수입은 한두 작품에서 발생한다.

의자를 구입할 때는 의자에 대해 잘 몰라도 괜찮은 의자를 고를 수 있다. 그 의자에 직접 앉아보기도 하고 만져보기도 하면서 직접 느껴볼 수 있기 때문이다. 의자와 달리 전문적인 식견이 없으면 잘못 구입할 가능성이 높은 제품도 있다. 만약 참치를 구입한다면, 참치의 외모만을 보고 좋은 참치를 고르기는 어렵다. 방송콘텐츠는 의자보다 참치에 더 가깝다. 방송과 콘텐츠에 대한 전문적인 식견이 없으면 잘못 구입할 가능성이 높다.

방송콘텐츠라는 상품을 구입하는 사람들은 나름의 기준과 경험, 훈련을 통해 길러진 전문적인 식견이 필요하다. 여기에는 직관과 직감이 필수적이다. 큰돈이 오가는 거래를 감으로만 할 수는 없다. 구입의 근거와 논리도 갖추어야 한다. 따라서 판매자와 구매자 모두가 방송콘텐츠의 특성을 잘 이해하고 있어야 한다. 그래야 좋은 거래가 성사될 수 있다.

네 번째, 방송콘텐츠는 천재성, 감성, 창의성에 기반한 창조산업이다. 이것은 모든 콘텐츠산업의 특징이기도 하다. 어떠한 원료를 집어넣느냐가 중요한 게 아니라 그 원료를 어떻게 배합했느냐에 따라 퀄리티가 달라지는데, 이것은 소수의 영감과 천재성에 의해 확정되는 경우가 많다. 따라서 우수한 스태프들이 많은 것도 중요하지만, 기획과 제작의 핵심인 감독과 작가, 주연배우가 훨씬 더 중요하다. 이것은 일반적인 콘텐츠 상품의 특징이라고도 볼 수 있다.

다섯 번째, 방송콘텐츠는 1차 시장에서 품질과 수익성이 검증된 작품은 추가비용 없이 반복적으로 판매할 수 있다. 작품이 완성되고 나면 상품판매가 쉬워진다. 『대장금』이 한국과 동남아시아에서 히트를 쳤다면, 우즈베키스탄이나 이집트에는 좀 더 쉽게 판매할 수 있다. 이미 우리나라에서 어느 정도로 흥행을 했는지, 그밖에 동남아 국가에서는 어느 정도로 흥행했는지가 모두 데이터로 증명되기 때문이다.

모든 상품이 그런 것은 아니다. 우리나라에서 현대자동차가 80%나 판매되었다고 해서, 이집트에서도 현대자동차가 반드시 성공할 것이라고 말하기는 어렵다. 그런데 방송콘텐츠는 한국에서의 인기와 첫 번째 수출국에서의 인기가 다른 나라에서도 거의 비슷하다. 1, 2차 시장에서의 시청률이 3, 4, 5차 시장에서도 보증이 된다. 방송콘텐츠를 수출할 때는 물류와 마케팅 비용이 거의 들지 않는다. 방송콘텐츠와 같은 문화상품은 1차 시장에서 성공한 후에는 추가시장 진입을 위한 "한계비용"이 제로에 육박하기 때문이다.

따라서 방송콘텐츠를 해외에 판매할 때는 두 가지 경우만 생각하면 된다. 먼저 한국에서 흥행이 검증된 콘텐츠일 경우, 어떻게 해야 이것을 가장 비싸게 판매할 수 있을지를 생각해야 한다. 한국에서 히트치지 않은 콘텐츠의 경우는 다르게 접근해야 한다. 바이어의 국가나 지역에서는 더 큰 히트를 칠 수 있는 콘텐츠라고 설명해야 한다. 물론 두 가지 경우 모두 쉽지는 않다. 이것을 잘 할 수 있다면 훌륭한 콘텐츠 영업자, 또는 콘텐츠 마케팅 전문가라고 할 수 있다.

방송콘텐츠의 수출가격 결정요인

방송콘텐츠의 가격은 주로 장르에 의해 결정된다. 각 나라마다 방송드라마의 주류 장르가 있기 때문이다. 그 주류 장르에 일치하는 것일수록 더 많이, 더 비싸게 판매할 수 있다. 방송콘텐츠의 가격은 협상하기 나름이다. 전 세계에서 판매되고 있는 BMW나 벤츠 같은 자동차는 나라마다 가격의 차이가 크지 않다. 부품비와 연구개발비, 공임 등과 같이 공통적으로 들어가는 요소도 있고, 운송비도 들어가기 때문이다. 그러나 방송콘텐츠는 다르다. 방송콘텐츠의 가격은 지역이나 국가의 경제적 상황, 정치적 상황 등 시의성에 따라서 달라진다. 똑같은 콘텐츠라도 그 나라의 경제수준이 높다면 비싼 가격에, 낮다면 낮은 가격에 판매된다. 『태양의 후예』도 일본보다 중국에서 훨씬 더 큰 금액에 판매되었다. 물론 20년 전에는 중국에서 판매된 콘텐츠의 가격이 일본에서 판매된 가격의 10분의 1도 안 되는 수준이었지만, 지금은 중국과 일본의 경제수준이 달라졌다. 또한, 『태양의 후예』처럼 해외 군대 파병의 요소가 나오는 경우에는 판매

하고자 하는 외교 관계나 정치적인 상황에 따라 반응이 다를 것이다. 이처럼 방송콘텐츠의 가격은 매우 가변적이다.

해당 국가나 방송국의 배타성도 고려해야 한다. 현재 그 나라에 우리나라 콘텐츠가 얼마나 들어가 있고, 그것이 사람들에게 익숙한지 아닌지를 보아야 한다. 또한, 각국의 방송드라마 시장규모를 고려해야 한다. 방송드라마 한 편을 찍는데 1000만원이 드는 나라에 편당 2000만 원짜리 드라마를 팔기는 어렵다. 따라서 그 나라 드라마 시장의 규모에 맞춰주어야 한다. 시장규모가 커도 드라마 시장이 작으면 드라마 콘텐츠를 비싸게 팔 수 없다. 만약 그 나라가 드라마 시장은 작지만 연예프로그램 시장이 크다면, 연예 프로그램의 가격이 드라마 가격 보다 훨씬 높을 것이다. 따라서 해당 국가에서 인기 있는 장르가 어떤 것인지를 미리 숙지해야 한다.

『태양의 후예』, 2016, NEW, 바른손,
KBS 드라마본부.

콘텐츠의 사용언어도 중요하다. 이미 중국에 판매된 콘텐츠라면 자막이 중국어로 다 번역된 상태일 것이다. 이 경우, 중국어를 쓰는 다른 지역에 판매될 때는 추가비용이 들지 않는다. 따라서 가격이 떨어질 수 있다. 우리나라 방송드라마가 미국으로 진출하지 못하는 이유 중 하나가 바로

언어다. 물론 마니아들은 우리나라 방송드라마를 많이 보지만, 평범한 미국인들은 더빙되지 않은 드라마를 보는 것을 꺼려한다. 게다가 더빙은 엄청나게 많은 돈이 든다. 그렇기 때문에 그 나라에서 얼마나 수익이 날지도 모르면서 무작정 더빙을 할 수는 없다. 그렇다면 미국의 방송프로그램 수입업자나 방송국은 더빙판과 자막판, 무번역판에 대해서 다른 가격을 책정할 수밖에 없다.

문화적 할인 정도도 방송콘텐츠의 가격을 결정하는 요인이다. 우리나라 방송콘텐츠가 들어갈 때 문화적 할인율이 높은 아시아 국가는 인도이고, 낮은 나라는 대만, 홍콩 등이다. 드라마나 배우의 지명도와 화제성도 중요하다. 『대장금』이 인기 있었던 지역에 이영애가 주인공으로 하는 새로운 드라마를 가져가면, 이영애 의 지명도만으로도 가격이 높게 책정될 수 있다. 방송콘텐츠를 얼마나 긴 기간 동안, 몇 회나 방영할 수 있는지에 따라서도 가격이 달라진다. 또한 똑같은 물건도 누가, 어떻게 가격협상을 하느냐에 따라 가격이 달라진다. 수출담당직원의 상담 능력, 협상능력도 가격을 결정하는 중요한 요소 중 하나다. 그밖에도 마케팅적 요소, 매체의 성격 등도 방송콘텐츠의 가격을 결정하는 요인이다.

세계시장은 글로벌화의 흐름과 함께, 지역별로 블록화하는 지역주의가 혼재해 있다. 지금으로부터 10년 전인 2010년, 전 세계 콘텐츠시장은 영어권 시장이 가장 컸고, 그 다음으로 큰 곳이 일본어권 시장이었다. 일본어를 사용하는 인구는 전 세계에 1억 3~4천만 명밖에 없지만, 일본의 구매력이 워낙 컸기 때문에 2위를 차지하고 있다. 스페인어를 사용하는 사람은 남미와 스페인을 합쳐서 몇 억 명이나 되지만 시장규모는 작았다.

2010년까지만 해도 중국어를 사용하는 시장 자체의 규모는 미국보다 훨씬 작았다.

위와 같은 사실을 기준으로 본다면, 영어로 만들어진 콘텐츠가 판매하기 가장 좋고 일본어로 만들어진 콘텐츠가 그 다음이라고 볼 수 있다. 한국어로 만들어진 콘텐츠는 나머지 언어로 넘어갈 때 무조건 더빙이나 자막이 있어야 한다는 뜻이기도 하다. 문화는 국경보다는 언어와 지역에 따라 묶이는 느낌이 강하다. 대표적인 사례가 바로 캐나다이다. 캐나다는 불어도 쓰지만 영어가 잘 통하기 때문에, 미국과 같은 카테고리로 볼 수 있기 때문이다. 미국으로 진출하기 위해 준비한 콘텐츠는 영국과 호주, 뉴질랜드와 캐나다에 거의 그대로 내보낼 수 있다. 이 나라들은 비슷한 언어문화적 속성을 갖고 있기 때문이다.

마찬가지로 중국에 내보내는 콘텐츠는 홍콩, 동남아시아, 화교 시장을 동일한 지역 카테리로 묶으면 된다. 이것을 '문화블록'이라고 한다. 같은 문화블록 내에서는 거의 모든 프로그램이 자유롭게 이동되고 이전된다. 국산 콘텐츠를 스페인어로 더빙되거나 자막을 입힐 때는, 스페인뿐만 아니라 중남미에 수출될 수도 있다는 것을 고려하면서 작업해야 한다.

방송콘텐츠의 경쟁요소는 품질과 가격, 시장환경이다. 보통 스토리(작가), 연기력(연기자), 연출력(연출자), 영상미, 음악, 적정제작비 등에 따라 품질이 결정된다. 그렇게 만들어진 방송콘텐츠의 가격은 살아 움직이는 현장인 마켓에 따라 결정된다. 같은 콘텐츠라도 스페인어권에 판매할 때, 영어권에 판매할 때, 일본어권과 중화권에 판매할 때의 가격이 모두 다르

다.『태양의 후예』를 중화권에 판매할 때는 높은 가격으로 판매했지만, 영어권에 팔 때는 그렇게 높은 가격으로 팔지 못했다.

　가격을 낮추어 들어가는 게 나쁜 것만은 아니다. 아프리카에『톰과 제리』애니메이션을 판매할 때, 거의 제로에 가까운 가격으로 판매되었다. 수익을 올리겠다는 개념보다는 시장을 확대하겠다는 개념으로 판매한 것이다. 만약 우리나라 드라마를 싼 가격에 해외 TV 채널의 황금시간대에 방영할 수 있다면, 장기적으로 시장이 커지는 걸 생각해서 싼 값이 판매할 수도 있다. 초창기에『대장금』을 아랍이나 중동국가에 넣을 때 저렴한 가격에 판매했다. 그럼에도 불구하고 히트를 쳤고, 그 이후에 는 상대적으로 높은 가격에 진출할 수 있게 되었다.

　따라서 방송콘텐츠 해외 마케터는 장기적인 관점을 가져야 한다. 그리고 각 시장의 취향 차이를 잘 이해하고 있어야 한다. 해당 국가가 선호하는 장르가 무엇인지 알아야 비싸게 팔 수 있기 때문이다. 방송프로그램을 만드는 회사가 전 세계의 어떤 나라라도 편당 100만 원 이하로는 팔 수 없다고 말하면 안 된다. 각국의 시장 환경을 잘 알고 있는 마케터에게 재량과 권한을 주는 것이 낫다. 실제로도 많은 회사들이 지금 마케터에게 많은 권한을 주고 있다.

CONTENTS

1.
게임산업의 기본 이해

산업이란, '재화나 용역을 생산하는 경제활동의 단위'이다. 여기에서 재화는 물건이다. 이 물건은 유형의 물건이 될 수도 있고 무형의 물건도 될 수 있다. 그 물건을 서비스하는 것이 산업이다. 게임산업은 소비자들이 경쟁상대와 함께 일정한 규칙이나 룰에 의거하여 상호경쟁을 통해 승부를 낼 수 있도록 해 주는 관련 경제활동의 단위이다.

일반적으로 게임 디자인이나 소프트웨어 개발처럼 게임을 제작 하는 것만 게임산업이라고 생각할 수 있다. 게임산업에 게임을 만드는 분야만 있는 것은 아니다. 게임산업의 중요한 부분 중 하나는 게임엔진을 개발하는 것이다. 게임엔진은 게임 소프트웨어의 한 부분이라고 할 수 있지만, 게임 엔진을 만드는 분야 자체가 따로 있고 이 분야도 게임산업의 중요한 일부분을 차지하고 있다. 하드웨어의 개발 역시 게임산업이다. 여기에서 하드웨어는 플레이스테이션이나 X-Box, 닌텐도 Wii 같은 게임을 하는 디바이스를 의미한다. 가상현실 게임을 하기 위한 새로운 디바이스를 제작

하는 기업들도 게임산업에 포함된다.

　게임을 만들고 서비스를 시작했다는 것만이 게임산업이 아니다. 게임 운영 및 서비스를 제공하는 것 자체도 게임산업이라고 할 수 있다. 많은 사람들이 동시접속을 했을 때 서버를 확장, 유지하고 관리하는 사람이 필요하다. 버그나 바이러스 등의 문제를 해결하는 사람도 필요하다. 누군가는 사람들이 게임을 원활하게 사용할 수 있도록 운영하는 역할을 해야 한다. 요즘 더 확장되고 성장하고 있는 E-Sports 분야도 게임산업이다. E-Sports는 우리나라에서 발전된 새로운 분야다. E-Sports 전용 구장이나 시설들, 이것을 운영하고 관리하는 사람들도 모두 게임산업에 속해 있는 사람들이다. 아케이드 게임장, PC방을 설비하고 운영하는 것도 게임산업 이다. PC방은 우리나라에서 1990년대 후반에 만들어지기 시작했고, 동남 아시아나 중국으로 확대되었다. 이것 역시 게임산업의 분야이다.

　게임산업의 발전을 위해서는 첫 번째로 게임 개발자금에 대한 충분한 지원이 있어야 한다. 온라인 게임 개발의 경우 대규모 자금과 안정적인 투자가 필요하다. 웬만한 규모의 새로운 MMORPG게임을 만들기 위해서는 100억 원 단위의 개발비가 들어간다. 작은 규모의 개발비가 들어가는 경우도 있겠지만, 지금 우리나라 대형 온라인 게임회사가 새로운 프로젝트를 시작할 때는 1년 정도 수없이 많은 인력이 참여하기 때문에 큰 규모의 개발비가 필요하다. 1990년대에 온라인 게임회사가 처음 만들어졌던 시절에는 5~6명의 비교적 작은 인원이 힘을 합쳐서 게임을 만들고 서비스해서 크게 성공했지만, 지금은 그렇지 않다. 게임회사들의 규모는 커졌고 막대한 자본이 소요된다.

세계적인 게임회사들은 거의 전 세계 10위 규모 이내에 들어갈 정도의 거대 기업들이다. 「리그 오브 레전드(League Of Legend)」 게임을 만들었던 라이엇 게임즈(Riot Games)가 텐센트에 인수된 것이 대표적인 사례이다. 게임산업이 성공적으로 지속되기 위해서는 정부와 사회의 지원이 있어야 한다. 게임산업의 발달에 있어서 정부가 개입할 수 있는 여지가 많기 때문에 관리를 잘 하지 않으면 큰 문제가 생길 수 있다.

게임산업은 여러 규제를 받을 수도 있다. 청소년이용불가 게임처럼, 이용자의 연령에 따라 제한을 받거나 내용 심사를 엄격하게 받아야 하는 경우가 많다. 이런 정책들에 따라 게임산업 전체가 흔들리거나 무너질 수도 있다. 대표적으로 2006년 「바다이야기」 사건을 들 수 있다. 「바다이야기」는 성인용 사행성 게임이고, 이것이 전국에 많이 확산되어 있었다. 이 게임 때문에 많은 사람들이 도박중독에 빠지기 시작했다. 정부의 대대적인 단속으로 「바다이야기」 아케이드 게임장이 전부 없어졌다. 그런데 아케이드 게임은 전 세계 게임시장에서 거의 50%에 가까운 규모를 차지하고 있다. 과거에는 전 세계 70% 이상의 게임산업은 모두 아케이드 게임과 연관되어 있었다.

하지만 우리나라는 상대적으로 아케이드 게임의 규모가 작아서 많이 발전하지 못했다. 그 이유는 2006년 우리나라 아케이드 게임의 새로운 지평을 열던 「바다이야기」가 무너지면서, 그 분야의 성장이 멈추었기 때문이다. 물론, 「바다이야기」가 꼭 있어야 하는 것도 아니고 그것에 제재를 가한 정부가 잘못했다는 것도 아니다. 그럼에도 정부의 지원이나 규제가 게임산업 전반에 큰 영향을 미친다는 것을 기억하고 있어야 한다.

게임산업의 발전을 위한 두 번째 조건은 새로운 기술을 창조하고 개발하며, 그것을 적극적으로 수용하는 것이다. 애니메이션이나 영화의 발전을 위해서는 기술적인 부분이 매우 중요하다. 하지만 게임산업은 다른 어떤 콘텐츠 분야보다도 기술의 비중과 영향이 큰 장르다. 따라서 게임 분야에 종사하기 위해서는 기술에 대한 이해도가 매우 높아야 한다. 이해도가 높다는 것은 모든 것을 기술적으로 해결할 수 있는 엔지니어가 되라는 것이 아니다. 적어도 기술에 대해 이해하고, 기술의 용어나 구조에 대해서는 알고 있어야 한다는 뜻이다. 이는 게임분야의 제작뿐만 아니라 유통과 마케팅까지 포괄적으로 이해할 수 있는 토대가 될 것이다.

　세계적인 게임개발사들은 새로운 기술을 적극적으로 수용한다. 독자적인 기술을 개발할 필요성을 느끼면 자기 회사의 새로운 프로젝트를 위한 게임엔진을 새로 만들거나 그것에 필요한 투자를 한다. 그렇게 개발한 기술에 새로운 게임뿐만 아니라 회사의 미래를 거는 일도 많다. AR, VR, MR 등 새로운 기술이 활용된 게임들이 당장은 세계적인 유행을 하지 못하더라도, 많은 게임회사들은 이러한 기술 개발에 큰 투자를 하고 있다. 미래에 이런 방향으로 게임이 점점 진화될 것이고, 기술적인 부분을 선점하는 것이 게임회사들의 유통과 마케팅에 있어서 매우 중요한 요소가 될 것이다.

　그렇기 때문에 게임산업에서 우수한 인적자원을 확보하는 것이 매우 중요한 시점이 되었다. 게임회사마다 핵심적인 프로그래머와 디자이너를 확보하려는 경쟁이 아주 치열하다. 일반적으로 게임회사에서 채용공고가 나오면 50%는 프로그래머이고, 35% 정도가 디자이너이다. 나머지

15% 정도가 마케팅, 기획, 총무, 인사 등이다. 상황이 이렇다 보니 우수한 프로그래머를 확보하는 것이 신생회사들의 사활을 결정하기도 한다.

콘텐츠산업에서 게임회사는 상대적으로 안정적이고 우월한 급여체계를 가지고 있다. 애니메이션 업체들도 뛰어난 컴퓨터그래픽 디자이너가 필요하고, 영화산업에서도 필요하다. 하지만 뛰어난 컴퓨터그래픽 전문가들을 가장 많이 보유한 곳은 일반적으로 게임회사들이다. 그러나 이런 게임업체들조차도 유능한 프로그래머들을 구하지 못해서 인력난에 시달리고 있다. 특히 2018년 이후에는 개발자에 대한 구인난이 계속되고 있다. 2020년대에 들어오면서부터는 게임산업이 전체적으로 흔들리고 있긴 하지만 말이다.

게임프로그래머들은 게임산업뿐만 아니라 금융 분야에서도 필요로 하고 있다. 새로운 금융 프로그램을 시뮬레이션하기 위해 게임프로그래머를 채용하기도 한다. 어느 분야든 우수한 인적자원을 확보하는 것이 중요하긴 하지만, 현재 우리나라에서는 게임산업 쪽에서의 인적자원 확보가 게임산업을 이끌어가는 데에 필수적인 요건이 되고 있다.

2.
게임 퍼블리싱

'퍼블리싱(Publishing)'은 '출판'이라는 뜻이다. 원래 퍼블리싱의 사전적 의미는 '서적이나 회화 따위를 인쇄해서 책이나 화집으로 세상에 내놓는 것'이다. 퍼블리싱을 하는 사람이나 회사를 '퍼블리서(Publisher)'라고 한다. 여기에서 주의해야 할 것은 퍼블리서와 출판사의 차이점이다. 출판사는 원고를 직접 쓰지 않고 책을 인쇄, 광고, 유통하는 일을 한다.

김수영 시인은 1950~60년대에 훌륭한 시를 쓴 사람으로, 우리나라 문학사에서 중요한 위치를 차지하고 있다. 김수영 시인이 유명해질 수 있었던 이유는 민음사에서 김수영 전집을 발간했기 때문이다. 그 덕분에 대중이 김수영의 시를 지속적으로 보고 접할 수 있었다. 아무 리 뛰어난 시인도 스스로 시집을 출판하는 경우는 많지 않다. 출판하더라도 묻힐 가능성이 크다. 출판사에서 그 시인의 시를 발굴하고, 시집으로 퍼블리싱하여 홍보하고, 유통시켜야만 사람들이 누릴 수 있다. 이것이 게임산업이 생기기 전의 퍼블리싱과 퍼블리서의 개념이다. 이러한 개념이 게임산업에도

적용되기 시작했다.

게임 퍼블리싱의 시작 (2000년대 초)

2000년대 초 이전, 우리나라 게임업계에는 퍼블리싱이란 개념이 없었다. 그냥 회사에서 게임을 만들면, 게임을 만든 회사가 해당 게임을 직접 서비스했다. 소규모 회사들도 마찬가지였다. 이처럼 게임 개발사가 직접 담당하던 게임 퍼블리싱이 어떻게 해서 따로 분리되었는지를 알아보기 위해서는 개발사와 포털 두 가지로 나누어 보아야 한다.

2000년대 초, 우리나라에 작은 규모의 모바일 게임회사가 많이 생겼다. 그때는 게임을 만들어서 핸드폰에 올리는 것이 게임유통의 전부였다. 지금처럼 사용자가 앱스토어를 통해 게임을 설치해서 사용하는 시절이 아니었다. 통신사에서 그 게임을 서비스해야만 그 게임이 팔릴 수 있었다. 따라서 게임사들은 작은 게임들을 만들고 그것을 통신사에 올리는 것에 집중했다. 게임이 통신사의 게임 순서에서 첫 번째로 올라가 있는지, 두 번째로 올라가 있는지도 중요했다. 첫 번째로 올라가 있는 게임이 가장 큰 매출을 얻게 되고, 두 번째로 올라가 있는 게임이 두 번째로 큰 매출을 냈기 때문이다.

개발사들은 게임을 잘 만드는 것도 중요했지만, 그 게임을 높은 위치에 노출시키는 것이 더 중요했다. 통신사의 게임 카테고리에 들어가지 못하는 게임은 아무 매출을 일으킬 수 없었다. 결과적으로 게임을 제작

하고 서비스하는 비용이 점점 커지게 되었다. 심지어 아무리 많은 비용을 부담해도 게임 유통 채널 자체를 찾지 못하는 회사들도 많아졌다.

2000년대 후반에 들어서자 모바일 게임이 아니라 인터넷 게임포털이 성장하게 되었다. 한게임, 넷마블 등이 이때 시작되었다. 이 회사들은 게임포털을 만들어서 자신들의 게임을 직접 서비스했다. 그러나 작은 개발사들은 포털을 직접 만들어서 서비스할 능력이 되지 않았다. 한게임과 넷마블은 자신들의 게임포털에 더 많은 게임들이 올라가 있기를 원했다. 하지만 자신들의 게임만 가지고 장사하기에는 게임의 숫자에 한계가 있었다. 여력이 된다면 자신들이 개발한 게임만 서비스 하는 게 최선이다. 하지만 성공하는 게임도 있는 반면 실패하는 게임도 많았기 때문에 그것은 거의 불가능했다. 또 자체 개발만 하기에는 인력 기술이 부족했다.

이때 생각해 낸 것이 게임포털들이 개발비용이 필요한 개발사들에게 자금 지원을 하고, 자신들의 포털에서 서비스를 하게 만드는 방식이었다. 개발사의 입장에서도 나쁘지 않았다. 중소 개발사는 자신들이 만든 게임을 직접 서비스하기 어려웠고, 설사 서비스를 하더라도 고객 확보가 어려웠기 때문이다. 홍보·마케팅 비용의 부족 때문이었다. 그렇다면 유명 포털에 게임을 올리는 게 낫다. 게다가 게임 개발비도 지원을 받을 수 있다. 개발사와 게임포털 모두에 유익한 일이 된다.

이때 게임포털이 개발비용을 많이 지원했다면 당연히 수익도 더 많이 가져가게 된다. 개발사에게 개발자금비용을 적게 지원했다면 개발사가

더 많은 수익을 가져간다. 이것이 원칙이다. 대한민국의 게임 퍼블리싱은 이러한 과정을 거쳐 발전해왔다. 수많은 게임 퍼블리싱 업체들이 있었지만, 그중에서 가장 중요한 퍼블리서는 한게임과 넷마블이었다.

게임 퍼블리셔

'게임 퍼블리셔'라는 사람이나 회사는 투자, 광고, 유통을 병행하는 주체이다. 게임 개발사에게 투자를 해 주고, 자신들의 플랫폼을 통해 유통과 마케팅을 도와주는 방식이다. 일반적으로 게임 퍼블리셔 회사는 게임 개발사를 관리하면서 유통과 마케팅을 도와주는 회사가 된다. 이때 '관리'라는 단어에 주목할 필요가 있다. 유통과 마케팅을 도와주는 것은 맞는데, 그냥 도와주는 것이 아니라 관리하면서 도와주는 것이라는 뜻이다. 누군가가 관리를 해 준다는 것은 통제가 있다는 뜻이기도 하다. 게임 개발사는 게임 퍼블리셔 회사와의 만남을 통해 지원과 통제를 받게 된다.

한게임이 자체 개발한 게임을 한게임 포털에 올리면, 그것은 개발사 겸 퍼블리셔가 직접 고객에게 게임 유통을 한다. 이때 작은 개발사가 게임을 만드는 것에까지 돈을 투자하고 자신들의 유통 플랫폼을 통해 고객을 만나게 해 주게 되면 개발사는 어떻게 될까? 개발사 입장에서 퍼블리셔는 개발비용을 주는 사람이기도 하지만, 퍼블리셔의 영향력에서 벗어날 수 없다는 한계도 발생한다.

게임 퍼블리싱의 종류

그렇다면 게임 퍼블리싱의 종류에는 어떤 것들이 있을까? 현재 우리나라에 존재하는 게임 퍼블리싱은 3가지다. 소극적 퍼블리싱, 적극적 퍼블리싱, 앞의 두 가지가 합쳐진 혼합형 퍼블리싱이 있다.

소극적 퍼블리싱은 개발사의 지분에 일정 부분 참여하는 것이다. A라는 소규모 회사가 새롭게 만들어졌다면, 그 회사의 지분에 투자를 하는 것이 소극적 퍼블리싱이다. 회사의 지분에 투자했다는 것은 그 회사에 투자했다는 뜻이다. 물론 대개의 경우 그 회사의 소유권은 개발사의 오너에게 그대로 남아 있다. 그렇지만 다른 회사의 지분이 들어갔기 때문에 투자한 회사의 관계회사가 된다. 이런 경우, 게임의 개발과 마케팅은 A게임사에서 주관한다. 그 게임이 흥행하면 투자한 회사들은 흥행수익을 얻는다. 유통과 마케팅에 대한 별도의 계약을 하지 않았더라도, 대부분의 퍼블리셔들은 A회사를 자신들의 플랫폼으로 유도할 것이다.

적극적 퍼블리싱의 경우는 조금 다르다. 소극적 퍼블리싱이 회사 지분에 투자하는 것인 반면, 적극적 퍼블리싱은 게임 개발 프로젝트 자체에 투자를 하는 것이다. 즉 소극적 퍼블리싱은 회사에 투자하는 것이고 적극적 퍼블리싱은 게임에 투자하는 것이라고 할 수 있다. A회사에서 만드는 게임이 1, 2, 3, 4의 네 개라고 가정해보자. 게임 퍼블리셔가 볼 때 1, 2, 3은 흥행성이 없어 보이지만 4는 괜찮은 것 같다면, 4번 프로젝트에만 투자할 수 있다. 4번 게임은 자신들의 회사에서 서비스하는 것뿐만 아니라, 마케팅과 고객지원까지도 퍼블리싱 업체가 주관한다. 이 4번 프로젝트만

큼은 퍼블리싱 업체가 A회사보다 더 많이 투자했을 가능성이 높기 때문이다. 만약 어떤 개발사가 현재 좋은 게임을 갖고 있지는 않지만 그 회사의 인적 구성이나 능력을 봤을 때 미래 전망이 좋다는 생각이 들면 소극적 퍼블리싱을 한다. 반대로 어떤 회사의 경영 상태가 좋지 않지만 제작중인 신규 프로젝트는 십중팔구 성공할 것 같다면, 그때는 적극적 퍼블리싱을 한다.

마지막으로 혼합형 퍼블리싱은 소극적 퍼블리싱과 적극적 퍼블리싱이 합쳐진 형태를 갖고 있다. 이 방식은 회사에도 지분을 투자하고, 그 회사의 프로젝트들 중에서 성공 가능성이 높은 게임에도 투자한다. 개발에까지 참여하는 셈이다. 그 회사의 지분도 갖고 있는데 게임개발비용까지 집어넣은 것이기 때문이다. 이렇게 되면 퍼블리싱 회사가 더 적극적으로 개입할 수 있는 토대가 생긴다. 그렇다고 해서 개발사에게 무조건 불리한 것도 아니다. 개발사 입장에서는 안정적인 회사운영이 가능해진다. 자신들의 전문적인 개발영역 이외의 것은 신경 쓰지 않아도 되기 때문이다.

퍼블리셔 비즈니스 모델

퍼블리셔가 소극적으로, 적극적으로, 또는 혼합형으로 투자한 회사에서 콘텐츠가 만들어지면, 퍼블리셔 입장에서는 자신의 개발사에서 게임이 만들어진 것과 마찬가지다. 계약이나 상황에 따라 다르지만 그 게임을 독점적으로 유통할 수 있기 때문이다. 이때 그 회사의 직원들이 능력이 뛰어나다고 판단되면 그 회사의 주식을 반 이상 확보할 수 있다. 기획단

계에서부터 그 게임이 만들어지기 전 단계에서 이미 그 회사의 대주주가 될 수 있다. 대주주라는 것은 그 회사의 오너가 되었다는 것과 같다. 오너가 되면 그 게임회사의 운영에까지 개입할 수 있다. 게임이 흥행이 되면 퍼블리셔 수익, 유통 수익뿐만 아니라 콘텐츠 성공에 따른 개발사의 수익 중 상당 부분을 대주주로서 얻을 수 있다.

넷마블은 신생 개발사들을 잘 탐색한 후에 능력이 있다고 생각되는 회사의 지분을 매입해서 1대 주주가 되었다. 그리고 신생 개발사들이 개발하는 게임을 넷마블식으로 모듈화했다. 넷마블에서 가장 성공할 만한 방향으로 게임을 끌고 가는 것이라고 볼 수 있다. 넷마블 자체에서 개발하는 게임은 아니지만, 넷마블에서 만들어지는 게임들과 마찬가지로 넷마블만의 특장점을 넣고 퀄리티 컨트롤에 들어간다. 유통이 시작되면 다양한 플랫폼을 통해 게임이 나갈 수 있음에도 불구하고 넷마블 플랫폼에서만 게임을 유통시킬 수 있도록 제한했다.

유통을 자신들의 플랫폼으로 제한한다는 것은 어떤 의미일까? 만약 방탄소년단의 음악을 벅스뮤직에서만 다운로드받을 수 있다면, 방탄소년단의 팬들인 아미들은 무조건 벅스에 가입할 수밖에 없다. 게임도 마찬가지다. 특정 플랫폼에서만 게임을 유통하면 그 게임을 하고 싶은 사람들은 그 플랫폼만 사용할 수밖에 없다. 그렇게 가입한 게이머들은 해당 게임포털에 있는 다른 게임들의 신규 유저가 될 수도 있다. 말하자면 잠재고객인 셈이다.

이러한 프로세스를 거쳐 게임이 성공하면 수익이 발생한다. 새로운 개

발사들의 주식을 구입할 수 있는 자본이 확보되는 것이다. 여기에서 넷마블이 어떻게 많은 게임회사들을 퍼블리싱 할 수 있었고, 그것을 어떻게 지속적으로 확보해 왔는지를 이해할 수 있다. 어느 신생 회사와 그곳의 프로젝트가 좋아 보이면 그 회사의 지분을 매입해서 대주주가 되면 된다. 그리고 그 프로젝트와 내용, 기획에 대한 발언권을 높이고, 게임을 개발할 때 넷마블의 성공하는 게임 모듈을 넣어서 퀄리티 컨트롤을 한다. 그것을 자신의 플랫폼에서만 유통시켜서 수익을 창출하고, 그 수익으로 다시 새로운 업체를 발굴하고 찾을 수 있다. 이런 식으로 개발사들을 소유하고 관리해서 '넷마블'이라는 퍼블리서 플랫폼을 더욱 강화했다. 물론 모든 회사가 이렇게 할 수 있는 것은 아니다. 안정적인 플랫폼을 갖고 있어야 하고, 게임에 대한 안정적인 노하우가 있어야 한다.

넷마블이 게임을 퍼블리싱할 때 활용한 비즈니스 모델을 영화나 음악 산업 쪽에 적용해볼 수 있다. 빅히트 엔터테인먼트를 예로 들어보려고 한다. 빅히트 엔터테인먼트는 10년 전쯤엔 아주 작은 회사였다. 그때 JYP 같은 대형 기획사들이 빅히트엔터테인먼트의 방탄소년단이나 방시혁 대표가 가능성이 있다고 생각하고, 빅히트 엔터테인먼트가 어려웠던 초기 단계에 지분투자를 해서 대주주가 되었다고 생각해 본다면 어떨까?(빅히트 엔터테인먼트의 2대 주주는 넷마블이다.) JYP는 방탄소년단의 안무나 음악에 자신만의 시스템과 노하우들을 계속 적용시키고, JYP와 연계가 있는 플랫폼들을 중심으로 마케팅해주었을 것이다. 이러한 과정을 통해서 방탄소년단이 큰 수익을 거두면, 대주주인 JYP는 더 많은 돈을 벌 수 있다. 그 돈으로 또 새로운 신생 회사들에 투자할 수 있게 된다.

물론 현재 우리나라 음악산업이 이런 형태로 되어 있지는 않지만, 게임 퍼블리싱 사업모델을 적용시키면 그렇게 된다고 할 수 있다. 지금 음악 유통, 영화 유통, 게임 유통을 따로 알아보고 있지만, 각 장르별 유통 방식을 다른 장르에 적용하면 어떻게 될지에 대해 스스로 상상해 보고 생각해 보아야 한다.

조금 더 구체적인 퍼블리싱 사례를 보려고 한다. 적극적인 퍼블리싱의 사례는 게임 기획 비즈니스 모델부터 개입을 시작해서 게임 자체를 개선시키는 것이 주된 관점이다. 여기에서는 개별 개발사의 부족한 기술력을 보강해주는 단계별 지원체계를 구축한다. 즉, 개발사와의 워크샵을 통해서 그 게임에 대해 지속적으로 분석해 주고, 개선방향을 논의하며, 바람직한 방향을 수립하는 데에 도움을 준다. 아이디어만 있다고 해서 게임의 완성도가 높아지는 것은 아니다. 게임의 개발과 유통에 경험이 풍부한 전문가들이 각 단계마다 붙어서 도와줌으로써 게임의 재미와 퀄리티를 크게 향상시킬 수 있다.

대형 퍼블리싱 회사에는 고급기술자들이 많이 들어가 있다. 이 사람들은 신생 소규모 개발사들의 개발단계에서 들어가는 기술과 프로세스, 파이프라인을 검증해 준다. 지금 우리나라의 게임 생태계가 대형 회사들을 중심이 되고, 그쪽에 각각의 수많은 게임회사들이 붙어있는 방식으로 변형되어 가고 있다. 이것이 게임산업 전체의 미래에 좋은 것인지에 대해 이야기하는 것은 아니다. 이런 형태로 운영되고 있다는 현실 자체를 이야기하는 것이다.

퍼블리싱이 왜 중요할까? 게임의 안정적인 유통을 가능하게 하고 출시 초반의 매출과 수익에 긍정적인 효과를 낼 수 있기 때문이다. 전문 퍼블리싱 업체에 맡길 경우, 상위 50위권 안에 들 확률이 훨씬 높아진다. 물론 게임회사들은 전문 퍼블리싱 업체에 맡기지 않고 게임을 유통시킬 수 있다. 게임「클래시 오브 클랜」은 우리나라 퍼블리싱 회사를 통하지 않고 유통되었다. 한편,「몬스터 주식회사」나「블레이드」같은 게임들은 퍼블리싱을 받아서 유통되었다. 이 게임들은 넷마블을 통해 서비스된 것이다. 이런 경우 성공 확률이 훨씬 높아진다.

퍼블리싱을 하면 초반 매출이 2배 이상의 차이나는 경우가 많다. 개발사들은 자체 능력이 있지 않는 이상 퍼블리싱 쪽을 활용할 수밖에 없는 상황이다. 물론 퍼블리싱 대행이 필수는 아니다. 개발사가 스스로 퍼블리싱하여 안드로이드 스토어에 올려도 된다. 하지만 홍보하고 마케팅하는 능력이 떨어진다. 초반에 매출을 높일 수 없고, 상위 랭크로 올라가기도 어렵다.

2014년도에 출시된 우리나라 게임 중 1위부터 21위까지를 대상으로 퍼블리싱을 받은 게임과 받지 않은 게임의 차이를 보려고 한다. 퍼블리싱을 한 곳은 평균 1주일 누적 규모가 4.45억 원 정도였는데, 퍼블리싱을 하지 않은 곳은 2.96억 원 정도였다. 한 달이 지나면 각각 42.71억 원, 32.76억 원 이고, 3달 뒤에는 130.38억 원 112.26억 원이었다.

물론 6개월이 지나면 각각 235.72억 원, 213.33억 원으로 격차가 줄어든다. 후반으로 갈수록 차이가 좁혀진다. 하지만 6개월이 될 때까지를

생각해보면, 초반에 수익창출이 되어야 개발사가 살아남을 수 있다는 의미에서 퍼블리싱은 매우 중요하다. 게임회사들이 전체 수익이 떨어질 수 있음에도 불구하고 퍼블리싱 업체의 돈을 받으려고 하는 이유가 여기에 있다.

3.
게임 유통
가치사슬 - 온라인과 모바일

개발사의 관점에서 온라인 게임의 유통구조를 알아보려고 한다. 개발사는 게임을 기획하고 개발해서 알파테스트, 베타테스트, 오픈베타를 거쳐서 상용화시킨다. 정식 서비스가 시작되면 운영과 업데이트를 한다. 여기에서 알파테스트는 게임이 제대로 돌아가는지를 처음 테스트하는 것이고, 베타테스트는 게임을 거의 완성품에 가깝게 만들어서 다른 사람들에게 써 보게 하는 것이다. 개발사의 입장에서 가장 중요한 부분은 베타테스트와 오픈베타 과정이다. 이 과정을 통해서 상용화되기 때문이다. 물론 게임 기획과 개발 부분에서 아이디어와 독창성이 중요하다. 그러나 게임이 제대로 운영될 수 있게 만드는 것이 게임사에게는 가장 중요하다. 이러한 과정을 거치면서 게임의 가치가 계속 올라간다.

이번에는 퍼블리셔의 입장을 보려고 한다. 퍼블리셔는 개발사가 베타테스트를 시작할 때부터 서버나 기술적인 측면에서 도움을 주기 시작한

다. 베타테스트에서 좋은 반응을 얻어서 상용화되면 퍼블리셔는 마케팅 부서, 과금업체, 총판을 통해 PC방, 포털, 가정에서 원활하게 서비스될 수 있도록 운영을 도와준다. 과금업체는 무엇을 하는 곳일까? 게임에는 무료게임, 유료게임, 부분유료 게임이 있는데, 유료게임을 하기 위해서는 돈을 내야 한다. 게이머가 그 돈을 어떤 식으로 지불하는지 관리하는 것이 과금업체가 하는 일이다. 이용자는 그 돈을 금융(신용카드), 이통사(모바일 결제), 문화상품권 등을 통해 지불할 수 있다. 이처럼 개임개발사는 게임을 기획해서 상용화시키는 것 까지는 자체적으로 가능하지만, 마케팅이나 과금까지 신경쓰기는 어렵다. 이런 점들 때문에 게임개발사는 게임을 만드는 것에만 집중하고, 나머지는 전부 퍼블리셔에 맡기게 된다.

퍼블리셔의 입장에서는 오픈베타 시점 이전에 서버, 과금업체 및 유통채널을 전부 확보해주고, 오픈베타에 참여한 10% 정도를 유료 가입자로 전환시키는 것도 쉬운 일이 아니다. 오픈베타 시점에서는 이용자들이 게임을 할 때 돈을 내지 않고 무료로 들어오게 한다. 베타테스트는 이 게임이 제대로 작동하는지를 알기 위해 특정한 집단에게 게임을 테스트하게 해 주는 것이고, 거기에서 큰 문제점이 없다고 판단되면 일반인들이 들어와서 무료로 게임을 하게 해 주는 것이다. 이러한 과정을 거쳐 게임을 유료나 부분유료로 전환시킨다. 이때 오픈베타 참여자의 10% 이상이 유료 가입자로 전환되어야 실질적으로 돈을 벌 수 있다. 따라서 퍼블리셔는 유료 가입자로 전환되는 10%를 대상으로 집중적인 마케팅을 전개한다. 또한 사용자가 결제를 할 수 있는 시스템을 구축하고, 그렇게 발생한 수익을 처리할 수 있는 시스템도 갖추어야 한다.

게임업체의 과금은 어떻게 이루어질까? 게임업체는 이용자들에게 아이템을 제공하고, 이용자들이 캐시를 충전해서 그 아이템을 구매하면 돈을 벌 수 있다. 이때 캐시를 충전하는 방식에는 계좌이체, 무통장입금, 모바일, 700ARS, ADSL, 문화상품권, 선불카드, 제휴포인트 카드 등이 있다. 이용자들은 이런 방식을 통해 결제하지만 게임업체에 직접 지불하는 것은 아니다. 그 중간에 전자지불대행서비스업체(PG사, Payment Gateway)가 있다. 이처럼 게임업체는 이런 전자지불대행서비스업체를 통해 돈을 받기도 하고, 이용자의 캐쉬 충전 내역에 따라서 정액제나 정량제로 받기도 한다. PC방에서 사용된 게임수익은 PC방을 총괄해주는 퍼블리셔를 통해 들어오기도 한다.

온라인 게임의 과금체계에 대해 한 가지 더 중요한 개념이 있다. 그것은 바로 '부분유료화'다. 「리니지」, 「바람의 나라」 등 2000년 이전의 온라인 게임들은 정액제 PC게임이었다. 우리나라 온라인 게임에서 수익을 창출하는 비즈니스 모델은 정액제에서부터 시작되었다. 그러다가 시간이 흐르면서 이런 MMORPG게임보다 짧은 시간에 간단한 플레이를 하는 캐주얼 게임이 인기를 끌게 되었다. 이런 게임은 무료로 제공되었다. 간단한 게임인데 돈을 내라고 하면 사람들이 하지 않을 것이기 때문이다.

「바람의 나라」, 1996, ㈜넥슨코리아.

여기에서 새로운 방법이 생겨났다. 「퀴즈퀴즈」라는 게임에서 게임을 무료로 할 수 있게 해 주

긴 하는데, 여기에서 사용되는 아이템은 유료이다. 이것이 바로 부분유료화이다. 이것은 우리나라에서 만들어진 새로운 시도였다. 이 이후에는 거의 모든 게임들이 부분유료화를 사용하게 되었다. 처음에는 캐주얼 게임들의 부분유료화가 진행되었고, 「다크

「퀴즈퀴즈」, 1999, 엠플레이.

세이버」 이 후에는 MMORPG게임으로 확대되었다. 대부분의 수익이 아이템 판매에서 나오게 만든 것이다. 현재 온라인 게임의 과금체제를 만든 것이 부분유료화 제도이고, 이것이 우리나라 게임 과금체계에 가장 큰 변화를 가져왔다.

초기 모바일 게임의 유통구조는 앱스토어, 구글 또는 이통사 오픈마켓을 활용한 방식이었다. 그러다가 애플, 구글, 아마존 같은 회사들이 플랫폼을 만들기 시작하면서 게임유통의 중심축이 게임개발사에서 유저로 넘어가게 되었다. 그리고 유저들이 서드파티 게임포털을 만들기 시작했다. 그것은 한게임, 넷마블과 같은 게임포털 역할을 하는 모바일 게임 집적지였다. 그러자 상당수 게이머들이 그쪽으로 몰렸고, 본격적으로 서드파티 플랫폼이 만들어지기도 했다.

모바일 게임의 유통구조는 게임 개발사에서 이통사 오픈마켓으로, 이통사 오픈마켓에서 다시 유저 쪽으로 이동했다. 또한 게임개발사에서 Narrative Market Place(iOS, GOOGLE, Amazon 등)으로, 마켓에서 유저들이

만든 서드파티 플랫폼으로 넘어가기도 했다. 현재는 게임개발사와 퍼블리셔가 뭉쳐지면서 모든 유저들이 카카오, 라인이나 iOS, Android 등의 플랫폼을 통해 게임을 이용하게 되었다. 유통구조는 복잡해졌지만, 이용자들 입장에서는 이용자가 자주 보는 앱을 통해 모바일 게임이 유통되고 있다고 볼 수 있다.

과거에는 이동통신사가 가장 중요했다. 모바일 게임의 유통은 이통사와 어떻게 협의하느냐가 중요했기 때문이다. 하지만 시간이 흐르면서 유저들이 가장 접근하기 쉬운 앱이 무엇인지가 제일 중요해졌다. 카카오를 플랫폼으로 하는 게임들이 큰 수익을 창출하는 것은 전부 이러한 구조로 변했기 때문이다.

4.
게임 퍼블리셔 비즈니스 모델
카카오톡에서 개별 포털로

게임 플랫폼의 변화

'비즈니스 모델'이란 수익을 창출할 수 있는 모델을 의미한다. 유튜브의 비즈니스 모델은 무료로 콘텐츠를 보여주는 대신에 광고를 삽입하여 수익을 창출하는 것이다. 지금은 '유튜브 프리미엄'이라는 이름으로 매달 구독료를 내고 광고 없이 동영상을 볼 수 있는 시스템을 만들었다. 비즈니스 모델은 유통과 마케팅이 모두 포함되어 있다. 따라서 자본주의 시스템 속에서 사업을 할 때 가장 중요한 것 중 하나가 비즈니스 모델이 라고 할 수 있다. 지금부터 게임 퍼블리셔의 비즈니스 모델이 어떻게 변화되는지 알아보려고 한다.

우선, 게임 플랫폼이 어떻게 변화되어 왔는지를 알아보려고 한다. 우리나라 게임 플랫폼의 초창기(2000년대)에는 온라인 중심이었다가, 전환

기(2010년대 초반)에는 온라인에서 모바일로 중심이 변화되는 과정을 겪었고, 현재 (2015년 이후)는 모바일 중심으로 넘어간 상태이다. 우리나라에서 게임은 2000년대부터 시작되었다고 볼 수 있다. 물론 PC방에서 스타크래프트 등의 온라인 게임을 하기 시작한 것은 1990년대 말부터였지만, 2000년대에 들어오면서 본격적으로 온라인 게임의 전성기가 열렸다. 그때부터 우리나라의 게임산업은 온라인 게임을 중심으로 진행되면서 부분유료화를 통해서 비즈니스 모델을 만들어가기 시작했다. 그렇게 2000년대에 게임을 하는 모든 사람들은 온라인 플랫폼을 중심으로 움직이게 되었다.

2007년에 아이폰이 나오면서 전 세계가 스마트폰 시대로 넘어가기 시작했다. 우리나라는 2009년, 2010년이 되면서 완전한 의미의 스마트폰 시대가 되었다. 원래는 온라인게임이 대세였는데, 모바일이 치고 올라오자 온라인과 모바일 두 개의 플랫폼이 경쟁하는 상황이 되었다. 그러다가 2015년 이후가 되자 모바일 게임의 비중이 커지기 시작했다. 2013년 모바일 게임의 매출액은 온라인 게임 매출액의 절반 정도의 위치에 있었다. 2015 년이 되자 절반을 뛰어넘었다. 문제는 온라인 게임이 지속적으로 감소되고 있다는 것이다. 이 추세가 계속된다면 앞으로 모바일 게임의 비중이 온라인 게임보다 높아질 것이다. 앞으로는 모바일 게임을 중심으로 플랫폼이 변화되어 나갈 것이라고 볼 수 있다. 물론, 아직도 MMORPG게임 등의 고성능 게임을 즐기는 마니아층에서는 모바일 게임에서 구현될 수 있는 것의 한계와 온라인에서만 느낄 수 있는 집중력 때문에 온라인 게임을 선호하고 있다. 하지만 플랫폼 자체로만 본다면 점점 모바일 게임의 시대로 가고 있고, 이것을 부정할 수 있는 사람은 없다.

한편, 우리나라에서 비디오 게임의 비중은 매우 작다. 조금씩 성장한다고 해도 온라인과 모바일 게임과는 비교 자체가 안 되는 규모이다. 비디오 게임은 미국과 일본에서는 아직도 인기가 있지만, 전 세계적으로도 상대적으로 비중이 떨어지고 있다. 특히 우리나라에서는 비디오 게임이 중심적 위치에 있었던 적이 한 번도 없다.

전환기(2010년대 초반), 카카오톡은 왜 최대 플랫폼이 되었나?

온라인에서 모바일로 넘어가던 2010년대 초반, 우리나라 게임 플랫폼의 중심이 되었던 것은 카카오톡이었다. 스마트폰이 대중화되기 이전에는 모두 문자로만 커뮤니케이션을 하고, 사용량에 따라 문자요금이 올라가는 요금제를 사용했다. 그러다가 스마트폰 시대로 넘어오면서 인터넷 사용이 자유롭게 가능해졌다. 이런 무선인터넷을 통해 메신저를 무료로 사용하게 되자, 스마트폰 유저의 90%가 카카오톡을 사용하기 시작했다. 이러한 현상은 전 세계에서 발생했다.

그러자 자국의 대표적인 메신저 프로그램이 자국에서 개발된 나라와 그렇지 않은 나라로 나뉘게 되었다. 일본과 인도네시아의 경우, 네이버 현지법인이 운영하는 '라인'이 대표적인 메신저 프로그램이다. 필리핀에서는 페이스북 메신저가 강세이다. 우리나라에서는 카카오톡이라는 토종 메신저가 대표 메신저가 되었다. 2000년도 초반 카카오톡의 누적 가입자 수는 7800만 명이었다. 이것은 우리나라 전 국민의 숫자보다도 더 많았다. 중복되고 누적되어서 그런 것도 있지만, 그만큼 많은 사람들이

카카오톡을 사용했음을 알 수 있다.

처음에는 스마트폰을 갖고 있다고 해도 대부분의 사람들은 카카오톡을 메신저로만 사용했을 뿐, 게임플랫폼으로 사용하지는 않았다. 핸드폰은 단지 전화, 문자, 메신저의 용도로만 사용되었고, 스마트폰으로 넘어오고 나서야 인터넷으로 정보검색을 하는 정도였다. 그런데 카카오톡에 게임 플랫폼 기능이 추가되면서 카카오톡 이용자들이 게임에 쉽게 접속할 수 있게 되었다. 그때 가장 사람들이 많이 사용했던 기능은 입소문 마케팅인 '초대하기'였다. 다른 사람에게 '게임에 초대하기'라는 카카오톡을 보내면, 게임에서 사용 가능한 크레딧을 얻을 수 있었기 때문이다. 그 당시 사람들은 친하지도 않은 사람들에게 계속해서 게임 초대 메시지를 보냈다.

카카오톡의 대표적인 게임은 2012년에 출시된 「애니팡」이었다. 이 「애니팡」이 전 국민을 게임에 빠지게 만들었다. 「애니팡」은 카카오톡과 연동된 심플한 모바일 소셜게임이었다. 애니팡을 설치한 사용자가 3000만 명, 일일 사용자가 1000만 명, 동시접속자가 300만 명을 넘어섰다. 우리나라 영화판에서 1000만 관객이 넘었다는 것은 50대, 60대가 극장에 가서 그 영화를 봤다는 것을 의미한다. 「애니팡」도 50대, 60대를 게임 세계로 들어오게 만들었다. 「애니팡」이 출시된 2012년 이후, 우리나라 전철에도 게임을 하는 나이 드신 분들이 나타나기 시작했다. 지금은 대부분의 젊은이들이 더 이상 「애니팡」을 하지 않지만, 당시 「애니팡」을 통해 게임을 시작했던 5~60대는 아직도 유사한 게임을 하고 있다.

카카오톡이 대부분의 한국인이 가입한 국민 메신저 프로그램이었고,

카카오톡과 연동된「애니팡」이라는 히트 콘텐츠가 있었다는 두 가지 사실 덕분에, 2010년대 초반에 '카카오톡 게임하기'가 영향력 있는 게임 플랫폼이 될 수 있었다. 카카오 플랫폼에 게임을 올리면 돈을 벌고, 그러지 못하면 돈을 벌 수 없는 구조가 그대로 유지되었을까? 그렇지 않다. 카카오 이외의 자체 플랫폼을 구축하려는 노력들이 앞다투어 시작되었다. 가장 중요한 이유는 플랫폼이 게임 수익의 50%를 가져가기 때문이었다. 이것이 합리적인지 불합리적인지를 이야기하려는 것은 아니다. 핵심은 플랫폼이 거의 모든 수익을 가져가는 비즈니스 모델이 고착화되었다는 것이다.

일반적으로 애플이나 구글 플랫폼을 이용하면 30%의 수익을 내야 한다. 거기에 20%의 비용을 카카오에 지불하면 합쳐서 50%가 된다. 나머지 50% 중 20~30%는 게임을 유통시키는 퍼블리셔 회사들이 가져간다. 그러므로 개발사의 수익은 20% 정도가 되는 것이다.

퍼블리셔와 개발사의 통상적인 분배 비율이 5:5 이다. 한편, 일본의 라인은 35%를 가져간다. 라인이 퍼블리셔 역할까지 하기 때문이다. 중국계 플랫폼들은 결제 수수료 등을 포함해서 보통 50%를 가져간다. 개발자와 퍼블리셔가 가져가는 수익과 거의 비슷한 액수를 플랫폼에서 가져가는 것이다. 개발사와 퍼블리셔는 카카오가 가져가는

출처: 애니팡, 2012, 선데이토즈.

20%를 당연히 확보하고 싶을 것이다. 그래서 자체 플랫폼을 개발하려는 것이다.

　게임 개발사나 퍼블리셔의 입장에서는 플랫폼이 유저들에게 처음으로 게임을 홍보할 수 있는 장소가 된다. 하지만 일반 유저가 모바일 게임을 선택할 때의 기준은 게임성과 입소문, 시나리오, 장르 등이다. 게임의 세계관이나 독창성을 보여주는 시나리오의 중요성은 상대적으로 낮다. 만약 사람들이 게임의 시나리오나 창의성을 기준 으로 게임을 선택한다면, 플랫폼의 중요성이 상대적으로 낮아질 수 있다. 작은 플랫폼에서 서비스되고 있더라도 사람들이 찾아가서 플레이할 것이기 때문이다. 그러나 현실은 그렇지 않다. 모바일 게임 유저들은 자신이 좋아하는 장르이거나, 예전에 재미있게 했던 게임과 비슷해 보인다는 이유만으로 게임을 선택하는 경우가 많다. 게임이 어느 플랫폼에서 서비스되는가, 그 플랫폼의 어느 위치에서 노출되느냐가 중요한 이유가 여기에 있다.

5.
게임 콘텐츠 마케팅

현재 게임시장은 플랫폼을 중심으로 돌아가고 있다. 업체들은 자신만의 플랫폼을 구축하는 데에 집중하고 있다. 일단 마케팅을 통해서 사람들이 그 플랫폼으로 들어오게 하는 것이 매우 중요해졌다. 플랫폼에 사람들이 유입되기 시작하면, 그때부터는 자신이 퍼블리싱하거나 만든 게임들을 지속적으로 공급할 수 있어야 한다. 온라인 게임과 달리 모바일 게임은 작품성보다는 사람들의 접근성이 더 중요하기 때문이다.

게임콘텐츠 마케팅은 영화콘텐츠 마케팅과 마찬가지로 기획 단계부터 시작되어야 한다. 게임 기획은 게임 시나리오를 구상하고, 세계관을 만들고, 게임 레벨을 디자인하는 등의 사전 계획을 뜻한다. 게임 마케팅을 할 때는 새로 만드는 게임에 대한 정확한 타깃 설정이 필요하다. 현재 「애니팡」에 빠져 있는 사람들을 어떻게 자기 회사의 고객으로 만들 것인지, 대형 온라인 MMORPG 게임 이용자들을 모바일로 끌고 올 방법은 없는지를 고민하고 아이디어를 내야 한다. 마케팅은 타깃을 세분화하는 것에서

부터 시작되기 때문이다. 온라인 게임을 기획할 때는 게임 환경에도 유의해야 한다. PC게임을 기획할 때는 PC방에서 활용될 수 있는 PC방 업주들이 좋아할 만한 콘텐츠를 만들어야 한다. 모바일 게임이라면 모바일 게임에 최적화된 콘텐츠가 되어야 한다.

게임콘텐츠 마케팅은 기획 단계에서 시작되지만, 진짜 마케팅 활동은 소프트웨어 개발단계 이후 벌어지는 각종 마케팅활동에서 본격적으로 시작된다. 게임 마케팅을 할 때는 신문광고 등의 오프라인 광고는 잘 하지 않는다. 따라서 게임 마케팅은 온라인 마케팅과 모바일 마케팅의 2가지로 많이 진행된다.

과거에는 방송광고를 잘 하지 않았지만, 지금은 여러 채널을 통해 방송광고를 하고 있다. 게임 마케팅은 게임기획단계에서부터 시작되지만, 게임개발이 진행되고 유저들이 게임을 활용하기 바로 직전에 가장 많이 실행된다. 다양한 온라인 매체와 모바일 매체에 마케팅하는 것이 기본이다. 이러한 마케팅을 통해서 게임이 성공하면 게임의 캐릭터를 가지고 애니메이션, 영화, 만화 등의 2차적저작물을 제작할 수 있다. 마케팅 활동의 결과로 2차 콘텐츠가 흥행하면 그 자체로 게임 마케팅의 소스가 될 수 있고, 게임의 매출에도 긍정적인 영향을 줄 수 있다. 따라서 이런 부분에 대해서도 다양한 계획을 세워놓는 것이 좋다.

게임 마케팅을 할 때는 다른 장르의 콘텐츠 마케팅에 비해 커뮤니티를 활용하는 경우가 많다. 물론 영화도 영화 동호회나 영화 전문 커뮤니티에 입소문을 퍼뜨리는 것이 중요하다. 하지만 게임은 게임을 좋아하는 사람

들이 만든 커뮤니티들이 더욱 활성화되어 있는 편이다. 그 커뮤니티 이용자들의 결속력도 매우 높다. 커뮤니티에서는 게임에 대한 이야기를 나누고 콘텐츠들을 공유하게 된다. 게임 커뮤니티의 유저들이 '우리가 하고 있는 게임과 거의 유사한 게임을 발견했다. 마침 초기 이벤트로 많은 혜택을 주고 있으니, 다른 사람들보다 그 게임을 먼저 시작해서 레벨을 올리고 좋은 자리를 확보하자.'라고 유도하여 고객을 유치하는 방법이 커뮤니티를 통한 게임 마케팅이다.

게임 마케팅은 개별 게임 커뮤니티를 집중적으로 공략하는 것이 매우 중요하다. 예를 들어 「마비노기」에서 운영하는 커뮤니티는 이용자들이 직접 만든 만화나 소설 등의 콘텐츠를 커뮤니티 메인에 올려 준다. 물론 커뮤니티를 통해 마케팅을 한다는 것은 위와 같이 외부 커뮤니티에서 활동하는 것만을 의미하지 않는다. 유저들이 게임의 내부에 새로운 커뮤니티를 쉽고 빠르게 만들 수 있도록 적극적으로 지원해주는 것도 그에 못지않게 중요하다.

게임이 처음 시작될 때는 다른 게임 커뮤니티나 일반적인 게임 커뮤니티가 주된 마케팅 대상이고, 게임이 서비스되는 동안에는 그 게임으로 유입된 이용자들이 주된 마케팅 대상이 된다. 이 경우는 새로 유입된 이용자들이 지속적으로 게임을 이용하게 하는 것이 가장 중요하다. 한편, 온라인 게임마케팅은 포털사이트에 올라가는 인터넷 광고에 집중된다. 네이버같은 포털사이트 메인 배너에 광고를 하려면 많은 비용을 지불해야 한다. 그럼에도 불구하고 이런 광고를 집행하는 이유는 주 타깃 소비자가 10대~20대 초반이기 때문이다. 이 연령대 사람들은 신문을 사서 보지도

않고 TV도 잘 보지 않는다. 그 대신에 SNS와 유튜브를 주로 이용한다. 시간이 갈수록 유튜브 게임광고의 비중이 점점 높아지고 있다.

그래도 아직까지 가장 효과적인 것은 온라인 배너광고다. 게임 회사들은 고가의 광고비를 충분히 감당할 수 있다. 과거에는 이런 큰 광고들을 현대자동차나 삼성전자 같은 회사들이 주로 집행했지만, 자동차 광고는 예전보다 많이 줄었다. 왜 그럴까? 자동차 광고를 온라인 배너로 내보내더라도, 사람들이 그 광고를 보고 자동차를 사지는 않는다. 물론 배너광고를 보고 자동차를 사는 사람도 있겠지만 고액의 광고비를 지출할 만큼 많지는 않다. 자동차를 구매하려는 잠재고객은 온라인 광고를 하지 않아도 다양한 소스를 통해 자동차에 대해 검색해보기 마련이다. 자동차에 대해 잘 아는 준전문가들과 자동차 커뮤니티도 많이 있다. 자동차 광고는 자동차에 관심 있는 사람들이 몰려있는 곳에 하는 것이 가성비가 훨씬 좋다. 무엇보다도 자동차는 1년에 수십 종류씩 출시되지는 않는다. 이런 이유들 때문에 자동차와 같은 전통적인 제조업의 광고주들이 더 이상 온라인 배너광고를 하지 않는 것이다.

반면, 온라인 게임은 한번 제대로 자리를 잡으면 그 광고비보다 훨씬 더 높은 효과를 낼 수 있다. 그래서 우리나라에서 50위권 안에 드는 넥슨, 엔씨소프트, 넷마블 등의 게임회사들이 엄청나게 높은 온라인 광고비를 집행하고 있는 것이다. 제일기획과 같은 대형 광고회사에서 일하는 AE들은 게임콘텐츠에 대해 잘 아는 경우가 많다. 자신들의 주 고객이기 때문이다.

인터넷 광고는 쌍방향적인 특성을 가지고 있다. 인터넷 사용자가 광고를 클릭해서 들어가면 더 다양한 내용의 정보를 상세히 볼 수 있고, 질문을 할 수도 있다. 광고회사에서 게임광고를 낼 때 가장 첫 번째로 많이 하는 광고는 인터넷 광고이다. 이러한 흐름이 지속된 결과, 신문이나 잡지와 같은 전통적인 오프라인 광고시장은 날이 갈수록 줄어들고 있다. 방송은 그래도 어떻게든 버티고 있지만, 방송국 채널의 증가 때문에 힘들기는 매한가지라고 할 수 있다.

두 번째로 많이 하는 광고는 TV광고다. 게임의 경우는 원래 TV광고를 잘 하지 않았지만, 2018년 이후부터 TV광고가 확대되었다. 엔씨소프트의「리니지」 같은 게임들이 연예프로그램『런닝맨』을 마케팅에 활용하거나, PPL을 통해 게임을 광고하기 시작했다. TV광고를 잘 하지 않던 국내

『슈퍼배드』, 2010, 일루미네이션 엔터테인먼트.　　『슈퍼배드 미니언 러쉬』, 2013, 게임로프트.

게임사들이 TV광고를 적극 활용하게 된 계기가 있다. 「로얄 클래시」라는 게임이 TV광고를 통해서 큰 성공을 거두었기 때문이다. 그때부터 우리나라 모바일 게임 광고들이 TV에서 송출되기 시작했다. 게임회사가 인터넷 광고뿐만 아니라 TV광고에서도 최고의 광고주가 되었다.

유명한 IP(Information Property)를 활용해서 게임을 기획·제작하거나 마케팅할 수도 있다. 시간이 갈수록 게임의 수가 기하급수적으로 증가하면서 사람들에게 새로운 게임을 광고해도 큰 효과가 없었다. 그러자 게임 마케터 중 누군가가 해외의 유명 IP를 활용하는 방법을 생각해 냈다. 이 방식을 활용한 성공사례들도 생겨났다.

영화 「슈퍼배드」에 등장해서 유명해진 귀여운 캐릭터 미니언들이 나오는 로프트 사의 「슈퍼배드 미니언 러쉬」 게임이 그 대표적인 사례이다. 이 게임은 2013년에 글로벌 다운로드 5억 건을 달성했다. 새로운 게임으로 이것을 달성하는 것은 쉬운 일이 아니다. 반면, 사람들은 미니언이 등장하는 이 게임을 처음 보는 순간부터 친숙함을 느낄 것이다. 미니언 캐릭터를 사용한 것만으로 수많은 게임들 중에서 눈에 띄는 효과를 얻은 셈이다. 미니언 캐릭터를 사용하지 않고 뻔한 광고를 집행했다면 이렇게까지 큰 효과를 얻을 수 없었을 것이다. 유명 IP를 활용한다는 것은, 영화로 치면 송강호, 현빈 등의 유명한 배우들을 출연시키는 것과 같은 셈이다. 미니언의 IP를 갖고 있는 회사에게도 나쁠 것이 없다. 자신들의 캐릭터가 더 많은 장르에 노출이 되는 것이기 때문이다. 넷마블도 2015년에 마블 사와 협력하여 「마블 퓨처 파이터」를 제작했다. 게임 마케팅도 장르를 통섭하는 전략이 동원되는 세상이 되었다.

6장

웹툰작가 1인
만화기업 노하우

CONTENTS

1.
웹툰이란?

웹툰이라는 장르는 '1인 기업'에 대해 배울 수 있는 가장 좋은 장르이다. 지금부터 웹툰의 유통과 마케팅에 대해 알아보려고 한다. 일본의 애니메이션이 전 세계적으로 성공할 수 있었던 이유 중 하나는 일본 사람들이 만화를 사랑하고, 만화 문화가 성숙되어 있다는 것이다. 프랑스의 대형서점에 가면 일본의 만화인 '망가'를 파는 섹션이 따로 있을 정도로 일본만화는 전 세계적으로 큰 영향을 미치고 있다. 그러나 웹툰 분야에서는 우리나라가 전 세계적으로 압도적인 1위를 차지하고 있다. 전 세계 사람들이 우리나라의 인기 웹툰을 즐기고 있다. 게다가 시간이 지날수록 인기와 유명세가 높아지고 있다. 이것이 가능하게 된 이유는 무엇일까?

일본의 망가가 전 세계적으로 유행할 수 있었던 이유부터 간단히 보려고 한다. 미국의 만화산업은 아주 제한되어 있고 자신들만의 독특하고 작은 틀 안에 있었다. 그때 일본에서는 '그래픽 노블'이라는 서사적인 스토리텔링이 강조되는 자신들만의 만화 형태를 만들어 나가기 시작했다. 일

본 만화는 일반 책과는 달리 왼쪽에서 오른쪽으로 페이지를 넘기는 거꾸로 된 형태로 되어 있었음에도 불구하고, 전 세계 사람들로부터 긍정적인 반응을 얻었다. 일본은 기존의 만화들과 다른 식의 접근을 통해서 자신들만의 독특한 만화 문법을 만들어낸 셈이다.

하지만 우리나라에는 우리만의 독특한 만화 문화가 거의 없었다. 이것은 우리나라의 애니메이션 산업이 다른 장르만큼 성공하지 못한 중요한 이유 중 하나라고 할 수 있다. 그런데 스마트폰이 전 세계에 보급되고 웹툰 플랫폼들이 전 세계로 진출하면서 K(Korea)-웹툰은 전 세계 사람들이 즐겨보는 새로운 장르로 발전하기 시작했다.

2000년대 초반, 전 세계 게임시장의 50% 이상은 오락실 아케이드 게임이었다. 그리고 거의 40% 정도가 비디오 콘솔 게임 또는 PC게임이었다. 반면, 우리나라 게임산업은 온라인 게임으로부터 시작되었다. 이때 온라인 게임은 2000년대 초반 전 세계 게임시장을 좌지우지하고 있던 미국과 일본이 주목하지 않던 장르였다. 온라인 네트워크가 초기 단계였기 때문에 다른 플랫폼에 비해서 그래픽이나 게임의 수준이 너무 낮았다. 당시 미국은 X-Box, 일본은 플레이스테이션 위주의 콘솔 게임이 유행했다. 그와 달리 우리나라는 온라인 게임 쪽에 집중하고 있었다. 블리자드 사에서 만든 온라인 게임인 「스타크래프트」가 우리나라에서는 크게 성공하였지만, 해외에서는 콘솔 게임에 비해 상대적으로 위상이 높지는 않았다. 하지만 「스타크래프트」는 세계적으로 유행하는 게임은 아니었다.

우리나라는 다른 나라들이 관심을 갖지 않았던 온라인 게임에 집중투

자하면서 전 세계 게임시장의 미래를 선점할 수 있었다. 게임산업에서 2000년대 초에 상대적으로 시장의 규모는 작았지만 미래 가능성이 높았던 온라인 게임에 도전했던 것처럼, 일본과 미국이 주도적인 만화시장에서 기존의 출판만화가 아닌 새로운 시장인 웹툰으로 미래를 선도할 수 있다.

웹(Web)과 카툰(Cartoon)의 합성어인 웹툰은 텍스트, 이미지, 사운드 등의 멀티미디어 효과를 동원해 제작된 인터넷 만화를 의미한다. 웹툰은 1990년대에 인터넷 활성화와 함께 시작되었다. 1990년대부터 웹툰의 형태가 조금씩 나타나기는 했지만, 완전한 웹툰이라고 보기는 어려웠다. 그 후 2003년에 강풀의『순정만화』가 크게 히트하면서 본격적으로 콘텐츠로서의 가치를 인정받기 시작했다.

『순정만화』와 그 이전 만화들의 가장 큰 차이는 스크롤 방식에 있었다. 이 당시에도 만화 자체를 그대로 온라인에서 볼 수 있게 만든 형식은 있었다. 만화책을 파일로 전환시켜서 전용 뷰어를 통해 보는 방식이었다. 그러나 2003년이 지나자 사람들이 스크롤을 내려서 만화를 보는 방식에 익숙해지기 시작했다. 지금까지도 통용되는 일반적인 웹툰 형식이 확립된 것이다. 때마침 강풀 작가의 만화가 사람들에게 많은 사랑을 받으면서 웹툰시장이 점점 커지기 시작했다.

웹툰은 만화가 출판되는 방식과는 완전히 다른 방식으로 유통되었다. 그러면서 출판만화에서 웹툰으로 장르만 변화한 게 아니라 유통과 마케팅 방식도 완전히 새롭게 바뀌었다. 포털을 중심으로 작가가 선발되기 시

작했고, 콘텐츠가 매주 정해진 날짜에 공급되는 방식으로 확립되었으며, 사람들이 포털사이트에 접속해서 손쉽게 웹툰을 볼 수 있게 되었다. 그전까지 만화는 무조건 출판사를 거쳐야 퍼블리싱될 수 있었다. 이제는 그럴 필요가 없어졌다. 물론 포털을 통해 열람하는 방식도 넓은 의미의 퍼블리싱이라고 할 수 있지만, 웹툰은 출판만화에 적용되던 전통적인 퍼블리싱 구조에서는 벗어날 수 있었다.

만화를 책으로 만든다는 것은 비용이 들어가는 일이고, 그것을 만들고 유통하는 과정에서 출판사의 부담과 입김이 커지기 마련이었다. 이러한 시스템이 웹툰 시대에는 필요가 없어졌다. 이에 따라 출판만화시장에서는 데뷔할 수 없었을 독특한 감각과 그림체, 스토리텔링 스타일을 가진 웹툰 작가들이 대거 등장하기 시작했다. 웹툰 현상 덕분에 신인 작가들이 등단할 수 있는 새로운 통로가 만들어졌다.

2014년이 되자 작가가 원고료를 지급받고 연재하는 작품이 총 4661편, 무료로 작품을 업로드하는 아마추어 작품이 10만 3천 건으로 늘어났다. 과거와 같은 출판만화 방식이었다면 10만 명이나 되는 작가들이 한꺼번에 대중을 만나기 어려웠다. 만화잡지에 작품을 연재하거나 만화 단행본을 낼 수 있었던 작가들은 도제식 수업 기간을 거쳤거나 오랜 습작 기간을 거친 소수의 엘리트 작가들이었기 때문이다. 수십 명의 만화가들이 모여서 공장식으로 찍어내는 경우도 많았다.

일본에서는 아직도 만화잡지에 작품을 연재하거나 신인상을 통과해야 만화가가 될 수 있다. 세계적으로 유명한 원소스멀티유즈(OSMU) 작품인

『진격의 거인』도 주간 만화잡지에서 연재되면서 시작되었다. 그 연재들이 묶여서 단행본으로 나왔고, 그것을 바탕으로 애니메이션, 게임, 머천다이징 등의 사업이 전개되었다. 이것이 일본의 전형적인 콘텐츠 성공 공식이다. 이러한 시스템이 있었기 때문에 애니메이션 산업도 지속적으로 유지·발전할 수 있었다.

재미있는 것은 연령별 웹툰 구독 비율이다. 네이버 웹툰 이용자의 비중(2014년 6월)을 보면, 10대(26%)보다 20대(45%)의 비중이 더 높은 것을 알 수 있다. 30대(12%), 40대(17%)의 비중도 높다. 우리나라 영화 관객 수로 비교하면 소위 '1000만 영화'와 같다고 할 수 있다. 우리나라에서 하나의 영화를 1000만 명 넘는 사람들이 보았다는 것은 모든 연령대의 사람들에게 인기를 얻었다는 것을 의미하기 때문이다. 우리나라의 경우 2010년대 중반부터 이미 웹툰을 보는 연령층이 다양해지고 있었다. 예전에는 30대와 40대는 만화책을 별로 보지 않았다. 그런데 이제는 30~40대가 스마트폰이라는 디바이스를 통해서 웹툰의 주요 고객이 되었다.

앞으로 여러 플랫폼에 올라오는 웹툰은 10만 건을 훨씬 넘을 것으로 예상된다. 이들 중에서 좋은 콘텐츠가 나오기 위해서는 치열한 경쟁을 거쳐서 선별되어야 한다. 그래야 경쟁력과 상품성이 생기기 때문이다. 할리우드 시스템의 경우에는 수없이 많은 애니메이션 기획 아이디어들이 애니메이션 회사에 피칭되고, 거기에서 선발된 극소수의 기획들만이 전 세계적으로 성공하는 콘텐츠가 된다. 웹툰도 이와 비슷하다. 우리나라에서만 1년에 10만 건 이상의 웹툰이 만들어지고 있기 때문에 세계적으로 성공한 웹툰이 여러 편 나올 수 있었다.

과연 '(출판)만화'라는 기존 플랫폼으로도 이것이 가능했을까? 1990년대에 웹툰이 등장한 후, 2010년대 이전까지만 해도 우리나라의 웹툰 시장은 그렇게 크지 않았다. 양적·질적으로 큰 변화가 일어나기 시작한 것은 2010년대에 들어서면서부터였다. 고객층이 전 국민으로 확대되고, 1년에 올라오는 작품의 수가 10만 건이 넘어가면서 진짜로 좋은 콘텐츠들이 생겨났다. 양적인 팽창이 질적인 발전을 이끌어낸 것이다. 웹툰뿐만 아니라 다른 분야도 마찬가지다. 유통과 마케팅의 판을 바꾸는 것, 그것이 새로운 콘텐츠의 시작이자 미래의 시장이 될 것이다.

2.
광고 플랫폼으로서의 웹툰의 강점

웹툰이나 웹툰 플랫폼을 기반으로 한 광고는 저렴한 비용으로 실행할 수 있다. 웹툰 그 자체나 웹툰 플랫폼을 광고 플랫폼으로 활용할 수 있다. 웹툰에 사람들이 모여들기 시작하자, 여러 기업에서 웹툰을 마케팅 수단으로 활용하기 시작했다. 제주항공의 경우 소형 항공기 위주의 후발 항공사였기 때문에 높은 광고비를 책정할 수 없었다. 그래서 제주항공은 『플라이 제주』라는 웹툰을 만들어서 사람들에게 홍보하기 시작했다. 이 『플라이 제주』라는 콘텐츠가 사람들의 인기를 끌면 어떻게 될까? 비용 대비 효과의 측면에서 그 어떤 광고보다도 높은 효과를 얻을 수 있을 것이다. 제주항공을 홍보할 수 있는 가장 좋은 툴이 된다. 세븐일레븐에서는 2017년부터 『편의점의 법칙』이라는 웹툰을 만들어서 신제품을 소개했다. 편의점 아르바이트생의 일상 속에서 재미있는 에피소드를 찾아내고, 거기에 자사의 상품이나 서비스를 버무렸다.

콘텐츠 자체의 제작과 유통뿐만 아니라, 콘텐츠가 마케팅의 툴로써 활

용된다는 측면에도 관심을 기울일 필요가 있다. 그중에서도 웹툰은 작은 돈으로 큰 효과를 볼 수 있다. 물론 사람들이 웹툰보다 웹드라마나 온라인 게임에 더 관심을 가질 수도 있지만, 웹툰의 파워도 결코 무시할 수 없다.

3.
1인 창조기업으로서의 웹툰작가

처음 콘텐츠를 만드는 사람이 시도하기에 가장 좋은 방식 중 하나가 바로 '1인 창조기업'이다. 1인 창조기업은 개인이 창업을 해서 경제적인 이익을 창출해 내는 1인 이하의 기업으로, 말 그대로 '혼자서 하는 기업'이다. 이것을 프리랜서라고 이야기하기도 하지만, 1인 창조기업의 인정요건은 프리랜서와는 다르다.

1인 창조기업은 1인 또는 5인 미만의 공동사업자로서 상시근로자가 없어야 하고, 대통령령으로 정하는 지식서비스업, 제조업 등을 영위해야 한다. 여기에서 상시근로자가 없다는 것은 고정비용이 없다는 뜻이다. 이처럼 지식 기반의 창조적 문화서비스를 하는 사람을 1인 창조기업이라고 한다. 1인 기업 형태로 할 수 있는 가장 좋은 콘텐츠 분야는 웹소설과 웹툰이라고 할 수 있다. 여기에서는 웹툰에 대해서만 이야기해보려고 한다.

그림을 그리는 능력, 연출하는 능력, 스토리를 구성하는 능력이 있는 사람이 가장 적은 비용으로 상품화할 수 있는 콘텐츠가 바로 웹툰이다. 물론 유튜브 1인 미디어를 할 수도 있겠지만, 아무리 유튜브용이라고 해도 영화나 애니메이션을 만들기 위해서는 적지 않은 시간과 비용, 노력이 들어간다. 그에 비해 웹툰은 1인 창조기업을 하기에 좋은 대상이라고 할 수 있다.

웹툰작가는 창작 콘텐츠를 만드는 사람이다. 웹툰작가는 시장의 요구에 따라 기업과 거래할 수도 있다. 기업의 홍보물을 만들 수도 있고, 기업이 제시하는 마케팅 전략에 입각해서 웹툰을 만들 수도 있고, 스스로 생각해낸 스토리에 그림을 입혀서 웹툰으로 만들어낼 수도 있다. 만약 여러 명의 웹툰작가가 모여서 제작시스템을 구축해서 작품을 만들어낼 경우, 어엿한 하나의 기업체이자 비즈니스가 되기도 한다. 실제로 웹툰제작을 하기 위해 만들어진 기업들이 있다. 그 기업에는 프리랜서나 정직원으로 채용된 웹툰작가들이 일하고 있다. 하나의 웹툰이 성공했을 때 1인 출판물로 만들어 낼 수도 있고, 그것을 원작으로 한 2차적 저작물을 만들 수도 있다는 점이다. 『신과 함께』가 그 대표적인 사례다. 이처럼 개인이 만든 콘텐츠(웹툰)가 몇 백 억 원짜리 2차적저작물(영화)로 만들어질 수 있다. 2차적저작물 계약을 통해서 개인도 거액의 저작권료를 받을 수 있다는 것이 웹툰작가라는 직업의 매력 중 하나다.

웹툰작가가 이러한 비즈니스적인 부분까지 이해하고 관리하기는 어렵다. 이러한 문제를 해결하기 위해 웹툰 관련 에이전시들이 존재한다. 웹툰 관련 에이전시는 총 9개가 있는데, 235명의 웹툰 작가들과 계약해서

매니지먼트를 해 주고 있다. 능력있는 웹툰작가라고 생각되면 에이전시들이 적극적으로 접근하는 경우가 많다. 에이전시와 웹툰작가가 계약을 맺으면 에이전시는 웹툰작가가 만드는 콘텐츠와 관련된 각종 계약 대행, 2차적저작물 제작 추진, 마케팅, 법률적·회계적 관리 등의 서비스를 제공해준다. 현재는 에이전시가 만화를 기획하고 웹툰작가는 제작 서비스만 제공하는 경우도 많다. 에이전시들이 기업화되고 영향력이 커지는 추세이기 때문이다.

4.
제작된 웹툰의 유통경로

웹툰의 유통경로는 무엇이 있고, 어떤 식으로 진행될까? 웹툰은 플랫폼 서비스와 앱 서비스를 통해 소비자에게 공급된다. 개별 웹툰은 빠른 속도로 소비되기 때문에 다양한 콘텐츠 제공의 필요성이 높다. 또한 새로운 서비스를 발굴하기 위해 플랫폼의 지속적인 노력이 필요하다. 어떤 웹툰작가가 좋은 콘텐츠를 기획·제작하고 있으면 많은 플랫폼에서 기꺼이 받아줄 것이다. 플랫폼에서 수익이 창출되는 방식, 원고료를 주는 방식과 비율, 액수 등은 작가의 지명도와 연재 주기 등에 따라 달라진다. 이처럼 웹툰은 콘텐츠를 만들고 유통하는 경로가 명확하며, 능력과 아이디어만 있다면 쉽게 콘텐츠를 유통시킬 수 있다. 애니메이션이나 영화에 비하면 개인 창작자가 활동하기에 매우 좋은 환경을 갖추고 있다고 볼 수 있다.

우리나라에는 다양한 웹툰 플랫폼이 있다. 따라서 플랫폼을 선택하는 기준이 있어야 한다. 에이전시나 플랫폼에서 연락이 왔다고 해서 무작정 계약하는 게 아니라 내 콘텐츠를 어떤 플랫폼에 유통시킬지 따져봐야 한

다는 뜻이다. 작품의 목적, 플랫폼의 성향, 주력 장르, 소비층, 유사 작품 등을 고려해서 연재 여부를 결정해야 한다. 작품성과 흥행성을 가진 콘텐츠를 만드는 것도 중요하지만, 그 작품이 유통될 플랫폼의 종류를 알고 어떤 기준으로 접근해야 하는지에 대한 가이드라인을 가지는 것도 중요하다.

대표적인 플랫폼은 무료만화 연재 플랫폼이다. 무료만화 플랫폼은 대부분 연재 종료 후 유료로 전환하여 결제를 유도하는 등 유료 시스템을 일부 접목하여 실행한다. 대부분 네이버, 다음, 네이트 등의 포털 사이트나 통신사 마켓 서비스 형태로 이루어지고 있고, 미리보기 서비스, 다시보기 서비스 등을 시행하고 있다. 무료만화 플랫폼이지만 작품이나 계약에 따라서는 작가에게 고정적인 금액을 지급해 주기도 한다. 그 이후에 유료만화로 전환되어 소비자가 결제를 하면 작가에게 일정한 금액이 들어온다. 가장 많은 웹툰 독자들이 가입되어 있는 네이버웹툰의 경우, 미리보기 서비스나 다시보기 서비스 등을 통해서 콘텐츠가 홍보되기도 한다. 전문 유료 만화 플랫폼에 비해 많은 독자에게 접근할 수 있기 때문에 인지도를 높이기도 용이하다. 따라서 가장 많은 작가들이 선호하고 있다.

물론 모든 콘텐츠를 다 받아주는 것은 아니다. 무료만화 플랫폼에 들어갔더라도 많은 사람들에게 노출되지 않거나, 유명 작가들 틈에서 콘텐츠가 묻히거나, 콘텐츠 자체의 질이 떨어진다면 아무리 네이버, 다음과 같은 유명 포털에서 연재된다 해도 콘텐츠가 효과적으로 전달되지 않을 수 있다. 그러면 무료만화 플랫폼의 장점은 무엇일까?

우선 무료 공개로 인해 콘텐츠와 작가의 대중적 인지도가 확보될 수 있다. 이것을 통한 인기와 열람 횟수 등에 따라 원고료가 상승할 수 있다. 작가가 댓글이나 열람 횟수를 실시간으로 모니터링할 수 있다. 열람과 댓글이 무료이기 때문에 많은 사람들이 웹툰을 보고 댓글을 달아준다. 독자들의 피드백을 받아 보는 것만큼 작가에게 도움이 되는 일은 없다.

플랫폼 자체가 유명하기 때문에 광고나 외주수입을 통해 수입을 얻을 수도 있다. 웹툰작가 기안84가 웹툰으로 인기를 끈 다음, 그것을 통해 연예 프로그램이나 광고에 나오는 것도 모두 무료만화 플랫폼 덕분이다. 무료만화 플랫폼은 직접적인 원고료 수익을 얻지 못하는 작가들도 간접적으로 수익을 추구할 수 있다는 장점이 있다. 무료만화 플랫폼이 수많은 고객을 확보하고 있기 때문이다. 그렇다면 무료만화 플랫폼으로 진입하는 것만이 방법일까?

무료만화 플랫폼이 있다면, 유료만화 플랫폼도 있다. 유료만화 플랫폼은 유료결제 서비스로 수익을 올리는 것이 목적이다. 콘텐츠를 보는 것 자체가 수익을 창출하는 것이다. 어떤 작가가 전문적이거나 장르적인 독특한 만화를 제작해서 서비스하면, 그 장르의 마니아들이 유료만화 플랫폼으로 들어와서 보게 된다.

유료만화 플랫폼에는 결제로 이어지는 성인 콘텐츠가 비교적 많은 편이다. 대부분의 성인 콘텐츠는 유료만화 플랫폼에서 유통되고 있다. 이것은 그 콘텐츠를 보는 사람들을 제한한다는 의미도 있지만, 독자들이 일반 콘텐츠보다 성인콘텐츠에 유료결제를 더 많이 하기 때문이다. 성인콘텐

츠라고 해서 나쁜 콘텐츠이고, 성적인 부분이 표현되는 것이 무조건 잘못된 것일까? 콘텐츠는 메시지를 전달하는 것이다. 작가가 그 메시지를 전달하는 방식의 수위를 조절하는 것은 메시지 전달에 있어서 효과적인 방법을 선택하는 것뿐이다. 성적인 묘사나 폭력적인 묘사 자체가 잘못된 것은 아니다. 그것이 잘못이라고 하는 것은 『아저씨』 같은 영화가 잘못되었다고 말하는 것과 마찬가지이다.

유료만화 플랫폼은 작가와 매체가 수익을 나누어 가진다. 무료만화 플랫폼에서는 인기도에 따라 고정적인 금액을 주는 경우가 많다. 그러나 유료만화 플랫폼에서는 독자의 클릭 수에 따라 수익을 분배해준다. 따라서 유명 작가이고 좋은 콘텐츠를 가지고 있다면 높은 수익을 얻을 것이고, 신인작가라면 상대적으로 낮은 수익을 얻을 것이다. 물론 수익배분비율 자체가 다를 가능성도 크다.

유료만화 플랫폼에서는 소비자가 콘텐츠를 선택해서 결제하기 때문에 콘텐츠 자체에 상업성이 있거나 그 작품만의 장점이 있어야 한다. 그렇다면 유료만화 플랫폼의 장점은 무엇일까? 유료만화 플랫폼의 장점은 독자들의 결제를 통한 직접적인 유료수익을 기대할 수 있다는 점이다. 그리고 폭력적이고 성적인 표현 등과 같이 무료로 공개하기 힘든 소재와 스토리를 표현할 수 있다. 타깃 독자층의 니즈에 맞는 전략을 설정하기도 용이하다. 유료결제 방식에서는 플랫폼에 따라서 선(先)고료를 주고 진행하는 경우도 많다. 무료만화 플랫폼에서 이것이 불가능한 이유는 작가에게 매월 일정한 금액을 주는 것을 베이스로 하고 있기 때문이다. 유료만화 플랫폼에서는 작가들을 선점하기 위해 먼저 돈을 투자하고, 수익이 창출되

면 투자금액을 제하고 수익을 돌려주는 방식으로 진행된다.

작품이나 작가의 지명도가 높아지고 작품의 질이 높아지기 시작하면, 출판 플랫폼과 웹툰 플랫폼을 함께 활용할 수 있다. 출판 플랫폼과 웹툰 플랫폼은 다르다. 출판형식은 하나의 페이지에 여러 컷의 그림을 배치하는 경우가 많다. 또한 출판만화의 경우, 처음에는 종이에 만화를 그려서 스캔하는 방식으로 인쇄하고 출판했지만, 지금은 디지털 방식으로 작업하기 때문에 웹툰으로 편집해서 플랫폼에 재연재하는 것이 용이해졌다. 출판 플랫폼을 통한 작품 공개의 주체는 출판사나 잡지사인 경우가 많다. 이런 경우에 좀 더 좋은 계약을 맺을 수 있다. 계약을 맺고 나면 출판사를 통해서 E-Book, 공연물, 판권계약 등의 저작권 기반사업으로 확장할 수 있게 된다.

웹툰을 제작할 때는 먼저 연재 플랫폼을 결정하고, 작품 제안서를 작성한 후에 원고 제작방식과 분업 방식을 결정한다. 이것이 웹툰을 제작하는 사람들이 일반적으로 선택하는 방식이다.

우선 연재 플랫폼을 결정하려면 연재를 어떤 방식으로 할 것인지, 어떤 성향의 작품을 만들 것인지와 같은 전략을 구상해야 한다. 이때 해당 플랫폼에 동일한 장르나 작품이 존재하는지를 파악해야 한다. 그러한 작품이 많이 있을 경우, 유익한 면도 있고 불리한 면도 있다. 작품의 유형이 비슷할 겨우 마니아들이 그 플랫폼과 작품에 집중할 수도 있지만, 작품의 조회수가 떨어진다는 단점도 있다. 이 경우에는 작품만의 개성이나 장점을 어필할 수 있도록 기획·제작해야 한다.

플랫폼을 결정하고 나면, 작품제안서를 작성해서 연재를 할 수 있는 권한을 확보해야 한다. 대부분의 방법은 직접 투고하는 방식이다. 그 플랫폼에 도전만화나 웹툰리그 등의 등용문 시스템이 있는 경우도 많다. 이러한 창구를 통해서 계속해서 제안서를 냈는데도 경쟁이 치열하거나 플랫폼의 정책 때문에 선택되지 않을 경우, 다양한 매체에 눈을 돌려보는 것도 고려해 보아야 한다. 대부분의 작품 제안서는 제목, 소재, 로그라인, 시놉시스, 캐릭터 설명, 2회분의 원고 정도를 요구한다. 웹툰 플랫폼이나 웹툰 관련 기업에 이러 한 제안서를 제출해서 통과하면, 그때부터 연재를 시작할 수 있게 된다.

연재가 확정되고 나면 제작방식을 결정해야 한다. 개인이 만들 것인지, 팀으로 만들 것인지를 결정해야 한다. 대부분 초창기에는 개인작업을 하는 경우가 많지만, 일정 수준이 넘어가거나 회사에 속해서 팀 작업을 는 개인이 스토리, 콘티, 스케치, 배경, 작화, 컬러, 편집 등의 제작을 모두 할 경우에는 분업을 통한 제작도 가능하다. 가장 일반적인 분업은 스토리 작가와 그림 작가로 갈라지는 방식이다. 그 다음으로 그림 작가를 보조하는 어시스턴트를 두거나, 좋은 작품을 만들기 위해 자료 수집을 해 주는 스크립터, 스토리 방향이나 캐릭터 설정을 도와주는 컨설턴트를 두기도 한다. 웹툰시장이 커져감에 따라 분업을 통한 제작방식이 점점 더 선호되고 있다. 이 부분까지 결정되면 콘텐츠를 제작해서 유통하는 단계에 들어가게 된다.

5.
웹툰 1인 창조기업으로서 비즈니스 전략

마지막으로 웹툰에서 알아야 할 것은 비즈니스 전략이다. 단지 자기만 족을 위한 개인창작물이 아니라 성공하기 위한 상품으로서의 웹툰을 만들기 위해서는, 기획 단계에서부터 최종 목표를 설정하고 작품을 만드는 것이 필수적이다. 이러한 기획 단계에서 자신의 콘텐츠를 처음으로 사람들에게 선보이게 된다. 이 작품은 이후 영화화될 수 있도록 만들겠다, 이것을 출판만화와 연계시켜 보겠다, 등의 목적을 처음부터 설정해야 한다. 작품을 제작한 후에 그에 맞는 목적을 만들어 붙이는 게 아니라, 기획 단계에서 최종적으로 이것이 유통되거나 활용될 방안을 미리 생각해 두어야 한다. 물론 어플리케이션, 모바일 게임, 이모티콘 등과 같은 캐릭터 상품이나 아이디어 상품과 연계시킬 수도 있다.

1인 창작을 할 것인지, 팀 작업으로 할 것인지를 고민해야 하는 이유는 다음과 같다. 1인 창작을 할 경우에는 성공의 대가를 독차지할 수 있지만 제작의 안정성이 떨어진다. 혼자 웹툰을 만들어도 문제없다고 생

각하기 쉽고, 유명한 웹툰 작가들도 모두 혼자서 작업했다고 생각할 수도 있다. 하지만 영화도 초창기에는 감독이 혼자서 거의 모든 작업을 처리했지만, 지금은 모든 작업이 분업화되어 있다는 것을 생각해 보아야 한다. 웹툰도 마찬가지다. 초기에는 작가 혼자 작업이 가능했지만 웹툰 시장이 커지고 산업화된 지금은 분업이 당연시되고 있다. 일본 만화도 마찬가지다.

마지막으로 몇 가지 용어에 대해 정리해보려고 한다. 라이선싱(Licensing) 계약은 콘텐츠 IP로 상품을 만들 수 있게 해주는 저작인접권을 사용허락 또는 양도하는 계약이다. 라이선싱 계약을 하면 웹툰의 캐릭터가 적용된 여러 가지 상품을 제작, 판매할 수 있다. 판매 사업은 상품을 기획하거나 제작해서 판매 수익을 올리는 사업이다. 디지털 기반의 캐릭터 상품으로 판매 사업을 전개한다는 것은, 카카오톡 이모티콘, 라인 스티커와 같이 디지털 기반의 캐릭터 상품을 개발하여 판매 수익을 올리는 것을 뜻한다. 이처럼 웹툰은 영화, 음악, 방송, 게임에 비하면 제작과 유통, 마케팅이 비교적 전문화·세분화되어 있지 않은 편이다. 그러나 그만큼 개인 창작자가 접근하기 쉽다. 웹툰은 1인 창조기업으로서의 가능성이 가장 높은 장르이다.

콘텐츠 세계 시리즈　인간은 생각을 하기 때문에 다른 동물들과 차별화된다. 원시 인간은 자신의 생각을 소리나 그림으로 표현하기 시작했다. 처음으로 콘텐츠가 만들어진 것이다. 시간이 흐르자 언어와 문자가 태어났고, 이를 통해 역사와 문화가 만들어졌다. 이로써 콘텐츠 세계가 시작되었다.

콘텐츠 시장에 나가다

콘텐츠 세계로 시리즈 03

발행 2021년 02월 25일

지은이. 전현택

발행. 김태영
발행처. 씽크스마트 책짓는집
주소. 서울특별시 마포구 토정로 222(신수동) 한국출판콘텐츠센터 401호
전화. 02-323-5609 / 070-8836-8837
팩스. 02-337-5608
메일. kty0651@hanmail.net

ISBN. 978-89-6529-257-9　(04600)

씽크스마트 책짓는집
책으로 사람을 짓는 집, 생각의 깊이와 넓이를 밝혀주는 "더 큰 생각으로 통하는 길"입니다

도서출판 사이다
사람의 가치를 밝히며 서로가 서로의 삶을 세워주는 세상을 만드는 데 필요한
"사람과 사람을 이어주는 다리"의 줄임말이며 씽크스마트의 임프린트입니다.